INTERNATIONALE DE LA *TRADITION*
ecteur : M. Henry CARNOY

Vol. XII-XIII

FOLKLORE DE CONSTANTINOPLE

PAR

Henry CARNOY

et

Jean NICOLAÏDÈS

PARIS
Aux Bureaux de la *TRADITION*
128, Boulevard du Montparnasse

EMILE LECHEVALIER, LIBRAIRE
39, Quai des Grands-Augustins

M. D. CCC. XCIV

Tous droits réservés

COLLECTION INTERNATIONALE DE LA *TRADITION*

VOL. XII-XIII

FOLKLORE DE CONSTANTINOPLE

LÉGENDES ET TRADITIONS LOCALES

OUVRAGES DE M. HENRY CARNOY

FOLKLORE

Littérature orale de la Picardie, in-8° elzévir ; Paris, 1883. Maisonneuve.
L'Algérie traditionnelle, tome 1er; in-8°; Paris et Alger, 1884. (En collaboration avec M. Alphonse Certeux.)
Contes Français, 1 vol. elzévir; Paris, 1885; Ernest Leroux.
Traditions populaires de l'Asie mineure, 1 vol. in-8° elzévir; Paris, 1889. (En collaboration avec M. Jean Nicolaïdes).
Les Contes d'animaux dans les Romans du Renard, 1 vol. in-18 elzévir; Paris, 1889. (Tome 1er de la *Collection internationale de la Tradition*.)
Traditions populaires de Constantinople, in-8°, Paris, 1891.
Folklore de Constantinople, 1 vol. in-18, elzévir; Paris, 1893. (Tomes XII-XIII de la *Collection internationale de la Tradition*.)

ROMANS, NOUVELLES, LITTÉRATURE

Les Légendes de France, 1 vol. in-4° illustré de 50 dessins d'Ed. Zier, Paris, 1885. A. Quantin.
La Nuit de Noël, 1 vol. in-8° illustré de 85 dessins de Chovin, Paris, 1886. Maison Quantin (3me édition.)
Hans Mertens, 1 vol. in-8° illustré de 80 dessins de Chovin, Paris, 1887. Maison Quantin (7me mille.)
Contes Bleus, 1 vol. in-18, illustré par Armand Beauvais, Paris, 1887. A. Dupret. (2me édition.)

EN PRÉPARATION

Les Contes du corps de Garde, illustré par L. Sichler et Hector Lemaire.
Le Docteur Cornélius, roman.
Madeleine Girard, roman.
Au Village, *nouvelles*.

COLLECTION INTERNATIONALE DE LA *TRADITION*
DIRECTEUR : M. HENRY CARNOY

Vol. XII-XIII

FOLKLORE DE CONSTANTINOPLE

PAR

HENRY CARNOY

ET

JEAN NICOLAÏDÈS

PARIS

Aux Bureaux de la *TRADITION*
128, Boulevard du Montparnasse
EMILE LECHEVALIER, LIBRAIRE
39, Quai des Grands-Augustins

M. D. CCC. XCIV

Tous droits réservés

Il a été tiré de cet ouvrage 300 exemplaires dont 150 seulement sont mis dans le commerce et 6 exemplaires sur papier vergé des Vosges réservés aux auteurs.

A Monsieur

Aristide GEORGIADÈS

Avocat

*du Ministére de l'Instruction publique
à Constantinople*

Hommage respectueux

Jean NICOLAÏDÈS

OUVRAGES

DE

MM. Jean NICOLAÏDÈS et Henry CARNOY

Traditions populaires de l'Asie Mineure, 1 vol. in-8° écu ; T. XXVIII de la *Collection des Littératures populaires de toutes les nations*, Paris, 1889. Maisonneuve, éditeur.

Les Livres de Divination, traduits sur un Ms. turc inédit; 1 vol. in-8° écu, elzévir ; T. II de la *Collection internationale de la Tradition*, Paris, 1889. Lechevalier, et aux bureaux de la *Tradition*, 128, boulevard Montparnasse.

Traditions populaires de Constantinople, superstitions et croyances, grand in-8° de 40 pages, Paris 1891. Aux bureaux de la *Tradition*.

Folklore de Constantinople, 1 vol. elzévir, Paris, 1893. Tomes XII et XIII de la *Collection internationale de la Tradition*.

EN PRÉPARATION

Traditions des environs de Constantinople, 1 vol.
Le Livre des Sorts de la Sphère, 1 vol.
La Médecine superstitieuse chez les Turcs et chez les Grecs, 1 vol.
Chansons populaires grecques, texte et traduction, 1 vol.
Folklore de Constantinople, coutumes, proverbes, etc.

AVANT-PROPOS

Nous continuons par ce volume la publication des matériaux recueillis au cours de notre enquête sur le Folklore de l'empire ottoman. Cet ouvrage est tout spécialement consacré aux légendes de Constantinople. Nous avons indiqué avec le plus grand soin l'origine de chaque récit. Cette précaution était indispensable. Constantinople est le rendez-vous des populations les plus diverses. Turcs, Grecs, Arméniens, Kourdes et vingt autres peuples vivent dans l'ancienne Byzance en conservant, sous une administration très libérale, leurs mœurs et leurs traditions.

Nous avons en préparation plusieurs volumes qui compléteront nos précédentes publications. Lorsque notre travail sera terminé, nous aurons la satisfaction d'avoir fourni un ensemble de matériaux de première main appelé à rendre des services précieux à nos chères études de Folklore.

Henry CARNOY et Jean NICOLAIDÈS

Villa Elie, Warloy-Baillon (Somme),
20 août 1893.

I

LES TALISMANS ET PALLADIUMS

DE CONSTANTINOPLE

SUR LES TALISMANS DE TERRE

On lit dans le *Munthéhabati Evliya Djélébi* (Œuvres choisies de Evliya-Djélébi) :

Sous *Yanko-bin-Madyan*, *Biẓas* et *Constantin*, la ville de Constantinople était très florissante. De tous les points du monde y accouraient des personnes instruites, des ingénieurs, des constructeurs, des astrologues, des hommes savants en toutes sciences.

Ces savants, pour montrer leur habileté, construisirent sur les XXVII (*sic*) collines de Constantinople, vingt talismans pour préserver les habitants de la ville de toutes les calamités du ciel et de la terre. En voici quelques-uns :

I. — A l'endroit de la ville dit *Avrat-Bazari* (Marché aux Femmes), *Yaphour*, homme de science, construisit un poinçon au haut d'une colonne de marbre blanc creusée à l'intérieur. Il y peignit les images de l'armée expédiée aux Indes par Yanko-bin-Madyan. On les prendrait pour des personnes vivantes. Au sommet de cette colonne (sur un bloc de marbre blanc), Yaphour fit l'image d'une fée divinement belle et de quelques autres beautés qui rendent les hommes fous et malheureux. Une fois par an, une voix partait de ces statues et rassemblait tous les oiseaux de la terre. Ces oiseaux s'approchaient de la colonne et tombaient par milliers sur le sol. Les Grecs de la ville s'en nourrissaient. Sous Constantin, des prêtres placés sur cette colonne observaient si une armée ennemie ne s'approchait pas de la ville. En ce cas, on sonnait les cloches pour avertir les habitants qui accouraient en foule. La nuit de la naissance de notre glorieux Prophète Mohamed, un tremblement de terre détruisit la statue élevée au sommet de cette colonne. Les cloches et la colonne elle-même tombèrent en morceaux. Le monu-

ment n'est pas détruit en entier. Cela fait plaisir à voir.

II. — Une colonne sphérique faite d'un bloc massif de pierre rouge est construite sur la place dite *Thaouq-Baẓari* (Marché aux Poules). Sa hauteur est de 100 pieds. Cette colonne a été aussi endommagée la nuit de la naissance de Mohamed; elle est pour cela entourée de plusieurs bandes. Elle fut élevée 130 ans avant Alexandre le Grand. Constantin fit construire un talisman sur cette colonne. Ce talisman représentait un étourneau qui une fois par an battait des ailes et poussait des cris. Tous les oiseaux du monde accouraient apportant chacun une olive dans le bec et deux autres dans les griffes. Ils déposaient leur présent dans le trou de la coupole. Et les prêtres s'en nourrissaient.

III. — La malheureuse fille de Byzas est enterrée dans une boîte de marbre blanc placée sur une colonne. Cette colonne se trouve à l'endroit dit *Saradj-Hané* (Marché des Selliers). C'est un talisman qui préserve des fourmis et des serpents.

IV. — A *Alti-Mermer* (Six Marbres), il y a six colonnes qui ont été dressées par des maîtres fort savants. Une de ces colonnes fut construite par *Philikos le Savant*, propriétaire de la forteresse de Qavaq. Il a construit sur cette colonne l'image d'une guêpe de bronze. Une voix (bourdonnement) de guêpe se faisait toujours entendre sur cette colonne, ce qui empêchait les guêpes d'entrer dans la ville de Constantinople.

V. — *Phaton* (Platon?) *le Philosophe* a construit à *Alti-Mermer* l'image d'un moustique, ce qui empêchait les moustiques d'entrer dans la ville.

VI. — Au même endroit, *Hippocrate le Médecin* avait construit sur une haute colonne l'image d'une cigogne. Une voix qui partait une fois l'an de la cigogne, détruisait toutes les cigognes qui se trouvaient dans la ville de Constantinople. C'est pour cela que jusqu'à ce jour les cigognes n'entraient point dans la ville. Mais il y en a beaucoup à Eyoub.

VII. — Au même endroit, *Socrate le Sage* avait construit l'image d'un coq qui, une fois par jour, en battant ses ailes, faisait entendre un chant. Ce qui faisait que les coqs de

Constantinople chantaient avant ceux des autres villes pour annoncer la pointe du jour.

VIII. — Sous Salomon, au même endroit, la femme *Cabehan* avait construit sur une colonne l'image d'un loup. Grâce à cette image, les moutons des gens de Constantinople broutaient sans bergers au milieu des plaines. Les loups étaient sans pouvoir sur les brebis.

IX. — Le philosophe *Aristote*, au même endroit, avait fait en bronze sur une colonne l'image d'un jeune homme et d'une jeune fille se tenant enlacés poitrine contre poitrine. S'il venait à éclater une querelle entre époux, on se rendait à la colonne que l'on embrassait. Et la nuit même l'amour et la bonne intelligence revenaient entre les époux. Et l'âme d'Aristote s'en réjouissait.

X. — Au même endroit, *Galilée l'Astronome* avait fait en bronze sur une colonne deux images représentant l'une un vieillard accablé, l'autre une vieille décrépite, à la taille cassée. Quand des époux se querellaient, l'un d'eux allait embrasser la colonne et la bonne harmonie revenait dans le ménage. Toutes ces colonnes se brisèrent la

nuit de la naissance de Mahomet, notre glorieux prophète.

XI. — Sur le sol de la *mosquée de Sultan-Bajazet*, il y a une colonne quadrangulaire très élevée. Sa hauteur est de 80 pieds. Cette colonne servait de talisman contre la peste qui ne pouvait entrer dans la ville. Bajazet, pour faire construire un bain chaud au même endroit, fit renverser cette colonne. Son fils, qui était dans le jardin de Daoud pacha, hors de la porte d'Andrinople, mourut aussitôt de la peste. Et c'est depuis que la peste peut ravager la ville.

XII. — Près de la *Porte-Courbée*, à côté du palais Thekphour, un homme de science, nommé *Mihalaki*, a produit sur une colonne de pierre noire une image de bronze représentant un génie malfaisant. Une fois par an, ce génie criait d'une voix forte. Alors du feu sortait de sa bouche et se répandait sur le sol. Celui qui prenait une étincelle de ce feu et l'apportait chez lui, ne manquait plus de feu durant sa vie.

XIII. — A l'endroit dit *Zeyreck-Pachi*, dans une église consacrée au nom de Saint-Jean, il y avait une grande grotte d'où cha-

que année, pendant les rigueurs de l'hiver, il sortait des vampires, ou femmes magiciennes, qui montaient dans des voitures et se promenaient par la ville jusqu'au point du jour. Ces vampires disparaissaient au point du jour et rentraient dans la grotte.

XIX. — Au sud de *Sainte-Sophie*, il y a quatre colonnes de marbre blanc. Sur ces colonnes, on a reproduit l'image des quatre archanges Gabriel, Israfil, Israël et Michel. L'un est tourné vers l'Orient, le second vers l'Occident, le troisième vers le Septentrion, le dernier vers le Midi. Si Gabriel, une fois l'an, battait des ailes et faisait entendre sa voix, il arrivait grande abondance en Orient. Si l'image d'Israfil frappait ses ailes, il arrivait de la famine en Occident. Si l'image d'Israël faisait entendre sa voix, il venait un conquérant du Nord (1). Ces colonnes ont été renversées le jour de la naissance du glorieux Prophète.

XV. — Constantin, afin de savoir sur combien de villes et de forteresses il régnait, ordonna à tous les rois ses sujets de lui en-

(1) L'auteur ne parle point de l'image de Michel.

voyer autant de pierres précieuses de couleurs diverses, qu'ils avaient de villes et de forteresses. On amoncela sur la place de l'*Hippodrome* les pierres envoyées par les rois, puis on les compta. Il y en avait 3,000.

Ainsi l'on sut que Constantin régnait sur 3,000 villes et forteresses. — Un maître accompli prit les pierres et en construisit une colonne qui servait de talisman pour amener l'ordre dans les villes et les forteresses.

XVI. — Sous le roi Byzas, un homme de science, nommé *Sorento*, construisit sur la place de l'*Hippodrome*, au haut d'une colonne, une image de bronze représentant un dragon à trois têtes, afin de détruire les serpents, les insectes venimeux et les scorpions qui se trouvaient dans la ville. Grâce à ce dragon de bronze, il ne se trouvait pas d'insectes venimeux dans toute l'étendue des pays de la Macédoine (*sic*). La statue de ce dragon — qui existe encore — est de 10 pieds. C'est l'image d'un dragon tordu. Il y a encore 10 pieds dans le sol. Lors de la construction de la mosquée de *Sultan-Ahmed*, ce héros, passant à cheval, frappa de sa mas-

sue la mâchoire inférieure de la tête du dragon tournée vers l'Occident. On dit que depuis les serpents se montrèrent vers l'Ouest et se répandirent dans toute la ville. S'il venait à arriver quelque accident aux têtes du dragon, les serpents détruiraient Constantinople.

En un mot, le nombre des talismans de terre est de 360. Mais ils n'ont plus de puissance. Les restes de quelques-uns sont encore visibles.

SUR LES TALISMANS DE MER

I. — Le roi *Kunkormêz* (que le soleil ne voit pas) construisit un talisman auprès de son palais de la *Porte-Tchatlati*. C'était un génie sur une colonne quadrangulaire. Si des vaissaux ennemis venaient à arriver de la Méditerranée sur Constantinople, des gerbes de feu jaillissaient du visage du génie et détruisaient les navires ennemis.

II. — Il y avait un vaisseau de cuivre dans le port dit en Turc *Katérga*. Une fois l'an, pendant une nuit terrible d'hiver, des magiciennes de la ville s'embarquaient à bord de

ce vaisseau et se promenaient sur la mer jusqu'au matin. Elles gardaient la ville contre les ennemis venant de la Méditerranée.

III. — Il y avait encore un vaisseau de cuivre à *Top-Hané* (arsenal de l'artillerie). — Pendant les rigueurs de l'hiver, des magiciennes s'y embarquaient pour garder la ville contre les ennemis venant de la mer Noire. Jérid-ibn-Moaviyé, après avoir conquis Galata, mit, dit-on, ce vaisseau en pièces.

IV. — A la *Pointe du Sérail*, il y avait un dragon de bronze à trois têtes. Ce dragon répandait des gerbes de feu sur les vaisseaux ennemis venant de la mer Noire, de la Méditerranée et de Scutari d'Asie. Ces gerbes de feu détruisaient les navires de même que les soldats qui les montaient.

V. — Il y avait au même endroit 300 colonnes qui représentaient l'image de 360 êtres marins de différentes espèces. Si, par exemple, l'image représentant l'anchois faisait entendre sa voix, les anchois de la mer Noire s'approchaient de la côte, et les habitants de Constantinople se nourrissaient d'anchois.

VI. — Pendant les 40 jours de l'hiver, sans l'agitation de la mer, grâce à la vertu des talismans, différentes sortes de poissons s'approchaient du rivage. Alors les habitants avaient des poissons en abondance.

Ces colonnes s'écroulèrent la nuit de la naissance de notre glorieux Prophète. Jusque maintenant, ces colonnes sont écroulées au bord de la mer, depuis le Château Sélimiyé jusqu'au Pavillon Sinan. Elles sont visibles de ceux qui vont par voie de mer.

Il est vrai que ces colonnes écroulées sont sous la mer. Comme les images appartiennent à la mer, la vertu de ces talismans n'est pas absolument perdue. Des millions de poissons de différentes couleurs s'approchent de la rive chaque année, et les habitants en pêchent en abondance.

VII. — La mer embrasse 24 milles d'étendue de forteresses de Constantinople. A chaque mille, il y avait un talisman pour quelque chose. Sur 124 milles, il y avait encore 124 talismans.

II

LES TALISMANS
DE
LÉON LE SAGE

I. — LA FONTAINE DE VIE

L'empereur Léon le Sage, très versé dans la magie et l'astronomie, avait fait à Constantinople une fontaine d'où découlait constamment un vin délicieux. A la prise de Constantinople, les Turcs furent fort étonnés de voir cette fontaine. L'usage du vin étant interdit aux Musulmans, ceux-ci détruisirent la fontaine. Curieux cependant de savoir d'où venait le vin, ils examinèrent l'intérieur de la fontaine et y trouvèrent une grappe de raisin. Un seul grain était à moitié écrasé. C'était de ce grain que découlait le vin. Si

les Turcs n'avaient pas détruit la fontaine, le talisman de Léon le Sage eût fourni du vin jusqu'à la fin du monde.

II. — LA GRENOUILLE ARROSEUSE ET LA TORTUE BALAYEUSE

Léon le Sage avait fait une grenouille qui chaque nuit arrosait les rues de Constantinople. Elle était invisible.

D'après une autre version, il y avait deux grenouilles.

Léon le Sage avait fait également une tortue — quelques-uns disent deux tortues — qui balayait chaque nuit, sans être vue, les rues de Constantinople arrosées par la grenouille. La tortue balayait d'étrange façon. Elle dévorait les ordures et allait les vomir au bord de la mer. Les habitants de Constantinople étaient fort étonnés de voir les rues de la ville toujours propres et bien arrosées.

On croit que ces grenouilles et ces tortues sont cachées maintenant dans l'étable du Maître (?) de Constantinople.

III

ORIGINE DES TZIGANES

Nemroud l'Infidèle avait fait prisonnier Abraham le Juste et voulait le faire périr par le feu. Il fit allumer un immense bûcher et commanda d'y jeter Abraham. La chaleur était si ardente que personne ne put approcher du feu assez près pour y précipiter le Juste.

« Qu'on fasse une machine pour lancer Abraham dans le bûcher ! » ordonna Nemroud.

Mais on ne put y réussir. Alors Satan se présenta devant Nemroud l'Infidèle. « Tu ne pourras faire jeter Abraham dans le feu, dit le Démon, que lorsqu'un frère et une sœur se seront livrés l'un à l'autre ! »

Aussitôt un homme nommé *Tchin* et sa sœur *Guian* se prostituèrent l'un à l'autre.

L'enfant qui naquit de cette union incestueuse fut appelé *Tchinguiané*, ou *Tchinguéné*. Il fut le père des Tziganes.

Nemroud put jeter Abraham dans le bûcher. Mais le bon Dieu changea la fournaise en un jardin délicieux, et le Juste fut sauvé (1).

(1) *Conté à Constantinople en avril 1887, par Hadji Husséin, ouvrier à Yltise-Han, âgé de 52 ans, né à Ispahan.*

IV

LE BOSPHORE

ET LE

DÉTROIT DE GIBRALTAR

Les Turcs connaissent deux *Iskender* : *Iskender-Roumi*, Alexandre le Grand, et *Iskender-Iulcarni*. Les historiens ottomans pensent que ces deux personnages sont le même Alexandre le Grand.

Iskender-Iulcarni, qui fit la conquête de l'Orient et de l'Occident, vivait avant Moïse. Il envoya ses ambassadeurs vers *Katifé*, reine de Smyrne (1), afin d'exiger un tribut en signe de soumission.

« Qu'Iskender, répondit-elle, me laisse en paix ; qu'il se repose dans son royaume, et qu'il ne songe plus à me soumettre au tribut ! Sinon, j'ouvrirai mes jambes et je le noierai de mon urine ! »

(1) On montre encore une forteresse en ruines que l'on nomme Katifé-Calessi (*château de Katifé*).

Iskender-Iulcarni, irrité de cette réponse, jura de se venger. Il voulut punir Katifé de la même mort dont elle l'avait menacé ; il résolut de la noyer sous les eaux.

« Je percerai le Bosphore, dit-il, et j'en ferai un détroit. »

Il y employa des ouvriers musulmans et des ouvriers infidèles. Ces derniers ne devaient recevoir que le cinquième du salaire des Croyants. Vers la fin du percement du canal, Iskender paya aux Croyants la cinquième partie du salaire donné aux Infidèles. Les musulmans, mécontents, se retirèrent. Les Infidèles restés seuls travaillèrent quelque temps encore.

Le Bosphore allait être creusé, lorsque le courant de la mer Noire vint emporter la bande de terre qui restait à percer. Les infidèles furent noyés. Les flots inondèrent la plaine de Bythinie, le royaume dont Smyrne était la capitale, et plusieurs villes d'Afrique. Katifé périt dans ce cataclysme. Le monde n'allait point tarder à être submergé. Des ambassadeurs vinrent de partout prier Iskender-Iulcarni de protéger l'univers de l'inondation. Alexandre ordonna de

percer le détroit de Gibraltar afin de permettre aux eaux de la Méditerranée de s'écouler dans l'Océan. Grâce à ce nouveau canal, les villes de l'Asie Mineure sortirent du lit de la mer.

Depuis cette inondation, une ville de l'Asie Mineure — située à quelque distance en arrière de Smyrne — s'appelle en Turc : Dénizli — ville à la mer — ; mais les cités d'Afrique demeurèrent ensevelies. On voit, aujourd'hui encore, sur la côte d'Afrique, les ruines sous-marines des villes englouties. La mer Noire couvrait la majeure partie du mont Caucase. Après le percement du Bosphore, l'isthme de Crimée apparut. Aux alentours d'Inépolis — côte asiatique de la mer Noire, — à une distance de trois heures de la côte, sur une hauteur assez élevée, on trouve le lieu où l'on attachait les navires (1).

(1) *Conté par l'aveugle Hadji-Ibrahim, Khurde, né à Kéréout-Monoul, âgé de 63 ans.*

V

L'AIGLE

SYMBOLE DE L'EMPIRE

Dans la plus haute antiquité, la ville de Byzance n'était qu'un endroit montagneux, boisé et inhabité. On voulut en jeter les fondements à Chalcédoine, aujourd'hui Cady-Keuy, en face de Byzance. Constantin le Grand fit préparer tous les instruments et outils nécessaires pour l'édification d'une ville.

Le jour où l'on devait se mettre à l'œuvre, on ne trouva plus les outils qni avaient disparu, on ne sait comment.

L'empereur fit remplacer les instruments, et encore ils disparurent malgré la surveillance des gardiens. Pour la troisième fois, les outils furent disposés pour le travail. Jour et nuit, des soldats veillèrent. La nuit

venue, une légion d'aigles s'abattit sur les instruments des travailleurs et les emporta dans une région montagneuse, boisée, inhabitée, où on les retrouva.

L'empereur comprit que la volonté divine avait dirigé les aigles, et qu'à l'endroit où les grands oiseaux s'étaient arrêtés, la ville nouvelle devait être bâtie. Constantin donna des ordres à cet effet et Constantinople s'éleva.

En souvenir des aigles envoyés de Dieu, les empereurs byzantins prirent ces oiseaux pour l'emblème de l'empire et pour le symbole royal (1).

(1) D'après plusieurs Grecs de Constantinople.

VI

DJATLATI-CAPOU.

Une des portes de Constantinople qui donnent sur la mer Propontide, est appelée par les Turcs : *Djatlati-Capou*, c'est-à-dire : *la Porte crevée*. Voici l'origine de ce nom :

Avec l'aide de quarante chevaliers arméniens, les Byzantins avaient vaincu leurs ennemis. On invita les quarante chevaliers à venir visiter la capitale. Les Arméniens étonnèrent les Byzantins par leur belle prestance et par leur taille gigantesque.

Les habitants de Byzance demandèrent à l'empereur de régénérer la race du pays en donnant quarante jeunes femmes aux chevaliers pour en avoir des enfants.

Les Arméniens épousèrent des jeunes filles grecques qui ne tardèrent pas à se trouver enceintes. Alors l'empereur donna l'ordre de massacrer les chevaliers.

Une des jeunes femmes apprit par hasard

qu'on allait exterminer les Arméniens. La nuit venue, elle se coucha en pleurant.

« Qu'as-tu à pleurer ainsi ? lui demanda le chevalier. — C'est que je vais te perdre. — Et comment ? — Tous les Arméniens seront massacrés cette nuit même ! »

Le chevalier sella aussitôt son cheval, prit sa femme en croupe et s'enfuit. Malheureusement les portes de la forteresse étaient fermées. L'Arménien, après avoir examiné toutes les portes, arriva à une dernière, la Porte de Fer, qu'il trouva également fermée. Dans sa colère et son désespoir, il cria :

« Porte, que tu sois crevée ! »

A l'instant, la Porte de Fer se creva et le chevalier put s'enfuir vers Chalcédoine par la voie de mer.

Lorsque la mer est calme, on voit dans la mer de Chalcédoine — *Kadi-Queui* — les traces des sabots de fer du cheval arménien.

Le chevalier se nommait *Serkiz le Héros, celui qui enleva la fille grecque* (1).

(1) *Conté par Hadji-Artin-Kalenderoglou, Arménien, né à Aigîn, Asie-Mineure, pharmacien, âgé de 57 ans.*

VII

CONSTANTIN LE GRAND
ET
LES CIGOGNES

Avant de jeter les fondations des forteresses, églises, palais, bains, de sa nouvelle capitale, l'empereur Constantin le Grand avait fait entourer l'enceinte de la ville d'une corde garnie de petites cloches, de façon qu'en agitant la corde, tous les ouvriers disséminés dans la cité projetée pussent jeter en même temps les pierres des fondations. On faisait des prières solennelles pour la prospérité de la ville qu'on allait édifier, lorsqu'une cigogne vint à s'élever dans l'air avec un serpent qu'elle avait pris. Pour le malheur de la cité, le serpent se dégagea et tomba justement sur la corde. Quelques-unes des cloches, agitées par le choc, se mirent à

tinter. Des ouvriers du voisinage, à ce bruit, pensèrent que le moment était venu, et ils jetèrent les pierres des fondations.

Quelques instants plus tard, la corde s'ébranla de nouveau ; c'était le véritable signal donné par l'empereur. Les autres ouvriers jetèrent leurs pierres.

L'empereur fut prévenu. Une enquête sévère apprit à Constantin le Grand l'histoire du serpent enlevé par la cigogne. L'empereur s'écria :

« Cigognes, je vous maudis ! Qu'à jamais il vous soit interdit d'entrer dans la nouvelle capitale ! »

Et depuis, les cigognes n'ont jamais fait leurs nids à Constantinople. Le côté des murailles dont on avait jeté avant l'heure les fondations, était sous le coup d'un mauvais augure. On devait voir fondre par là les plus grandes calamités sur l'antique Byzance.

En effet, c'est par cet endroit que les Turcs entrèrent en 1453 dans Constantinople. Les Turcs ont une grande vénération pour les cigognes. Nous avons tenu à nous rendre compte par nous-mêmes de cette croyance que les cigognes n'habitent point Stamboul.

Et nous avons parcouru la ville dans tous les sens. Nous n'avons trouvé qu'un seul nid de cigognes, et encore était-ce auprès de la forteresse, non loin de la porte de Sylivrie.

Dans le quartier *Eyoup*, en dehors de la forteresse, il y a une assez grande quantité de nids.

Des vieillards nous ont dit qu'on ne voit les cigognes à l'intérieur de la ville — sans cependant qu'elles y fassent leurs nids — que depuis la guerre de Crimée.

VIII

LA
MOSQUÉE SAINTE-SOPHIE

I. — Un empereur de Constantinople, dans le but de faire édifier une grande et superbe mosquée, convoqua tous les architectes et leur demanda des plans en vue de cette construction. Chacun lui présenta un plan. Mais l'empereur ne les trouva point dignes de l'église qu'il rêvait. Un certain derviche se présenta alors devant l'empereur, traça du pied l'enceinte de l'église et dessina un plan qui plut au souverain. C'est sur ce plan que fut construite l'église de Sainte-Sophie. Le pieux derviche était, assure-t-on, *Hyzyr* en personne.

II. — Lorsqu'on voulut construire Sainte-Sophie, on se trouva en présence de difficultés insurmontables. A peine avait-on élevé la coupole que celle-ci s'effondrait et que le travail était à recommencer.

Enfin quelqu'un se présenta devant l'empereur et lui dit :

« Envoie des messagers vers le prophète des derniers jours (1), et fais-lui demander un peu de sa salive. Avec le crachat du Prophète, les ouvriers feront le mortier. »

L'empereur écouta ce conseil. Ses messagers se rendirent auprès du Prophète des derniers jours qui consentit à donner un peu de sa salive. Grâce à cette salive, les ouvriers vinrent à bout de construire la coupole de Sainte-Sophie.

Ceux de l'entourage du Prophète s'étaient, assure-t-on, écriés :

« Pourquoi donnes-tu de ta salive aux infidèles ?

— C'est, répondit Mahomet, qu'ils veulent édifier une église qui plus tard vous servira de mosquée. »

A cause de cette prophétie, les Turcs s'emparèrent plus tard de Constantinople et ils convertirent l'église Sainte-Sophie en mosquée (2).

1) Mahomet.

(2) *Conté par Ibrahim, de Trébizonde, Turc, étudiant en théologie, âgé de 27 ans. 1886.*

III. — Lors de la conquête de Constantinople, les Turcs ne purent ouvrir une petite porte de Sainte-Sophie derrière laquelle s'étaient réfugiés nombre de chrétiens. Sultan-Mahomet III en fut averti, et il accourut à l'église Sainte-Sophie. Les efforts des musulmans restant toujours vains, Sultan-Mahomet prononça cette malédiction :

« Porte, puisses-tu t'enfoncer sous la terre! »

Et aussitôt la porte s'enfonça de cinq doigts sous le sol de Sainte-Sophie.

IV. — Sultan-Mahomet, après le massacre des chrétiens de Constantinople, s'arrêta auprès de la mosquée de Sainte-Sophie et s'appuya contre une muraille pour se reposer.

On voit encore l'empreinte laissée dans le mur par le corps de Sultan-Mahomet.

V. — En combattant les chrétiens à l'intérieur de Sainte-Sophie, Sultan-Mahomet frappa par mégarde une colonne avec son épée. La colonne fut coupée net en deux morceaux. Cette colonne se voit encore dans la mosquée (1).

(1) *Conté par Mehmed-Fouad, Turc, né à Constantinople. 1886.*

VI. — Primitivement, Sainte-Sophie était tournée vers l'Orient, Hyzyr résolut d'orienter la mosquée vers *Kiabé* (1).

Embrassant la mosquée, il se mit en devoir de la déplacer. Mais une femme l'aperçut et s'écria :

« Voyez ce que fait Hyzyr! »

Aussitôt Hyzyr disparut sans avoir pu achever son œuvre. C'est pour cette raison que Sainte-Sophie n'est pas tout à fait orientée vers Kiabé.

On montre encore l'empreinte des bras d'Hyzyr.

VII. — Sultan-Mahomet, lorsqu'il pénétra pour la première fois à l'intérieur de l'église Sainte-Sophie, leva les bras dans un mouvement d'enthousiasme. Sa main s'abattit couverte de sang sur la muraille et y traça son empreinte.

On voit encore cette empreinte à l'intérieur de la mosquée. Et comme cette marque est bien au-dessus de celle que pourrait faire un

(1) *Kiabé*, la Kaaba, temple de la Mecque. On sait que les Turcs prient en se tournant vers la Kaaba, tandis que les chrétiens se placent dans la direction de l'Orient.

homme de nos jours, les Turcs en concluent que le conquérant était d'une taille gigantesque.

VIII. — Un empereur de Constantinople ayant appris des Mages que sa fille mourrait de la piqûre d'un serpent, fit construire une tour dans la mer, en face de Byzance, sur la côte asiatique *Hyza-Coulessy* — La Tour de la Fille — la Tour de Léandre — et il y enferma sa fille (1). La jeune princesse y vécut solitaire n'ayant d'autre compagnie que celle de sa nourrice.

Un jour, l'empereur chrétien ayant été à sa vigne, voulut envoyer un panier de raisin à sa fille. Ce panier renfermait malheureusement un serpent qui mordit la jeune princesse. L'empereur fit faire un cercueil de bronze que l'on enfonça dans le mur intérieur de Sainte-Sophie, au-dessus de la grande porte d'entrée. A côté du cercueil, on plaça des soldats pour garder le sépulcre contre les serpents. Malgré ces précautions, le serpent pénétra dans le mur, puis dans le cercueil, et sortit enfin par un autre endroit

(1) Voir la légende analogue au chapitre d'Hyzyr.

Les deux trous sont restés, de même que trois boulets que les gardes avaient apportés avec eux et qui sont pétrifiés (1).

(1) *Conté par Mehmed Richad, Turc, préposé de la Douane, âgé de 38 ans, né à Keinah, province d'Erzeroum 1886.*

IX

CROYANCES DES CHRÉTIENS

SUR

SAINTE SOPHIE

I. — L'empereur avait ordonné de construire Sainte Sophie en peu de temps. — On y travaillait donc sans relâche. A midi, lorsque les ouvriers quittaient le chantier pour aller prendre leur repas, un gardien était chargé de veiller sur les outils et les machines

Un certain jour, l'architecte chargea son fils de garder les outils. Peu après, survint un homme habillé comme les gens de l'empereur.

« Où est ton père ? » demanda l'homme. — « A son repas. » — « Va l'appeler. » — « Je ne le puis. » — « Pourquoi ? » —

« Parce que je suis chargé de veiller sur les outils. » — « Va appeler ton père, te dis-je ; je veillerai jusqu'à ton retour. »

L'enfant obéit et s'en fut chercher son père.

« Pourquoi as-tu laissé les outils, demanda l'architecte ? »

Et l'enfant lui raconta ce qui s'était passé.

« Cet inconnu, dit le père, est un ange du Seigneur. Tu ne retourneras plus aux travaux. »

L'ange qui avait donné sa parole à l'enfant attend toujours que celui-ci revienne. Et comme jamais le fils de l'architecte de Sainte-Sophie ne retournera à son premier poste, l'ange continuera de veiller sur la mosquée jusqu'à la fin des siècles.

II. — Lorsque fut construite l'église, on délibéra sur la question de savoir quel nom serait donné à l'édifice. La discussion durait depuis longtemps, lorsqu'un enfant, un petit enfant, le fils de l'un des ouvriers, dit :

« Pourquoi êtes-vous indécis sur le nom de la nouvelle église ? Le nom est tout trouvé. C'est la *Sophie* — la Sagesse divine. »

L'opinion abonda en ce sens ; et l'édifice

fut baptisé du nom de Sainte-Sophie qu'il a conservé depuis.

III. — Dans l'église Sainte-Sophie, il y a un endroit qui n'est ouvert que durant les fêtes de Pâques. Le chrétien qui est assez heureux pour y pénétrer voit sous le toit une vieille lampe à huile qui s'incline avec respect devant lui (1).

IV. — A l'intérieur de Sainte-Sophie, il y a une porte d'or que jamais les Turcs n'ont pu ouvrir. Au reste, ils se gardent bien de le faire, car, s'ils ouvraient la porte, de grands malheurs fondraient sur l'empire ottoman.

Lors d'une guerre récente, l'argent manquait dans les coffres de l'Etat. On décida de vendre la porte d'or. On fit venir un forgeron anglais et on lui demanda d'enlever la porte et d'en faire une autre de cuivre absolument pareille. *Quoique Anglais,* le forgeron n'était pas moins un chrétien.

Il prévint l'ambassadeur de son pays et celui-ci recommanda expressément au gou-

(1) *Ces trois traditions ont été dites par Christaki Djismodji, fonctionnaire des Postes et Télégraphes, né à Constantinople, âgé de 40 ans. — 1887.*)

vernement turc de ne point toucher à la Porte d'or. Son avis fut écouté, fort heureusement pour la Turquie (1).

V. — Le Jeudi-Saint on trouve dans la cour de Sainte-Sophie des coquilles d'œufs coloriés.

VI. — Lors de la conquête de Constantinople par les Turcs, nombre de chrétiens vertueux se retirèrent dans le sanctuaire de Sainte-Sophie. Ce sanctuaire n'est ouvert qu'une fois par année.

Un jeune garçon épicier, envoyé en commission, vint à passer un jour par la cour de Sainte-Sophie. Ayant trouvé une porte ouverte devant lui, il entra dans une église où se célébrait le service de la messe. L'enfant assista à l'office, puis il voulut se retirer, mais comme l'assistance était nombreuse, il eut beaucoup de peine à se frayer un passage.

Il sortit enfin après avoir visité l'église, et il s'en alla directement chez son patron, l'épicier. Il se mit au travail au grand étonnement du garçon de la maison, qui n'avait

(1) *Conté par Luc Aléxion, sujet grec, facteur, né à Indjé-Sou, âgé de 43 ans.*

jamais vu, depuis un an qu'il était dans la boutique, cet apprenti nouveau.

« Qui es-tu ? lui demanda-t-il.

— Le garçon de mon maître, l'épicier.

— Ce n'est pas vrai. C'est moi qui suis le garçon. »

Le patron survint et reconnut son ancien garçon.

« Où es-tu allé ? interrogea-t-il. Il y a un an que tu as disparu et que nous t'avons fait chercher inutilement.

— Je viens de faire quelques commissions dans le quartier. Seulement, en passant par Sainte-Sophie, j'y suis entré et j'ai assisté à l'office. »

L'enfant ne savait point qu'il était resté un an enfermé dans la basilique.

Depuis lors, on est persuadé qu'une fois par an, il y a un office particulier dans l'église Sainte-Sophie ; les assistants qui, l'office achevé, ne s'empressent pas de sortir, restent enfermés jusqu'à l'office de Pâques de l'année suivante (1).

Plusieurs personnes nous ont assuré que

(1) *Conté par M. Chistos, changeur, né à Néapolis de Césarée, âgé de 48 ans.*

cet événement était advenu dans la mosquée de *Zeïrec,* où se voit encore le tombeau de l'impératrice Eudoxie.

VIII. — Lorsque l'empereur Théodossios faisait construire l'église Sainte-Sophie, il arriva un moment où l'argent lui manqua absolument. L'empereur se vit dans la nécessité de se déguiser en mendiant et de s'en aller demander l'aumône sous la porte de Roumanou — *Thop-Capou*, actuellement. — Un jour, une femme le vit en cet endroit et lui dit :

« Bien que tu sois déguisé en mendiant, je te reconnais, Théodossios. Voici vingt charges d'or de mulet, prends-les et va achever ton église. »

Et la femme disparut sur l'instant.

D'après une autre tradition, une femme conduisit l'empereur à la *Porte d'Or* aux sept tours. — *Yédi-Coulé*, en turc — le fit entrer dans un endroit tout rempli d'or et lui ordonna d'en enlever vingt charges de mulet pour aider à l'achèvement de Sainte-Sophie. Cet or permit de terminer la basilique.

Plus tard, Théodossios revint à la Porte

d'Or pour y prendre de l'argent, mais il ne put retrouver l'endroit où il avait puisé les charges de mulets (1).

(1) *Conté par Georges, le Sourd, Grec, né à Indgé-Sou, épicier, âgé de 68 ans.*

X

HYZYR ET L'IVROGNE

Hamdi-Hodja, sujet ottoman, étudiant en théologie, né à Angora (Asie-Mineure), nous a raconté qu'un homme pris de vin alla s'étendre tout de son long sous la coupole de Sainte-Sophie, un jour du Ramazan — mois sacré et d'abstinence chez les Musulmans — alors que les fidèles étaient réunis pour prier et pour écouter les homélies des prêtres.

Hyzyr s'approcha de l'ivrogne toujours couché sur le dos, et lui dit :

« N'as-tu pas honte de rester ainsi ? »

L'homme saisit Hyzyr par le bras et lui montra la coupole.

Hyzyr y vit les anges de Dieu qui prononçaient des homélies. Il comprit que l'ivrogne

n'était resté étendu sur le dos que pour mieux entendre les discours des anges.

« Je ne veux pas te laisser partir, dit l'homme ; tu es Hyzyr ; je vais dévoiler ta présence et le peuple te déchirera en quatre morceaux. »

Mais Hyzyr réussit à s'enfuir.

Dès qu'il fut libre, il chercha dans son livre le nom de l'ivrogne. Mais ce nom ne s'y trouvait point.

Alors Hyzyr s'adressa à Dieu.

« Grand Dieu ! pourquoi le nom de cet homme n'est-il pas dans mon livre ? Cependant, cet ivrogne est un saint.

— Il y a, lui répondit le Seigneur, plus d'un prophète et plus d'un saint dont le nom n'est point enregistré dans ton livre. »

XI

LA TOUR DE LÉANDRE

KIZ-COULESSI. — TOUR A LA FILLE

On vous a raconté nombre de fausses légendes sur la Tour de Léandre, nous dit le conteur; en voici l'histoire véritable :

Sous le grand empereur Constantin, l'argent disparaissait du Trésor. On avait beau doubler le nombre des gardiens, les ministres eux-mêmes avaient beau surveiller le Trésor, rien n'y faisait.

L'empereur avait une fille courageuse. Elle pria son père de lui permettre de garder le Trésor. Constantin y consentit. La jeune fille alla s'installer dans le Trésor et elle resta debout, éveillée, une épée nue à la main.

Vers le milieu de la nuit, une pierre se

souleva et un homme apparut. A l'instant elle lui porta un coup d'épée et l'inconnu disparut.

Au bruit, les gardiens arrivèrent. En soulevant la pierre, ils découvrirent une route souterraine par laquelle s'était enfui le voleur.

Quelques mois plus tard, une femme vint au palais demander pour un jeune homme la main de la fille de l'Empereur. Constantin, pour rebuter le prétendant, répondit :

« Si le jeune homme fait construire un palais plus beau que le mien, il aura ma fille ! »

Mais quelques jours s'étaient à peine écoulés que le palais se trouva construit, et il était plus joli que celui de l'empereur.

Constantin le Grand exigea d'autres merveilles qui furent accomplies également, grâce à l'argent soustrait du Trésor.

Après la troisième épreuve, l'empereur fut obligé de donner sa fille en mariage au jeune homme.

La princesse fit appeler d'habiles artistes, et elle leur commanda une exacte représentation de sa personne, portrait auquel elle

pourrait d'une chambre voisine donner tous les mouvements désirés.

Les fêtes du mariage furent magnifiques. En entrant dans la chambre de l'épousée, le jeune homme menaça sa femme :

« Tu as voulu, lui dit-il, me tuer d'un coup d'épée ! Tu es une misérable ! »

Par un des ressorts cachés, la princesse donna à son image une physionomie railleuse. Alors, rendu furieux, le jeune homme frappa le portrait d'un grand coup d'épée. Et la statue roula par terre.

Le nouveau marié crut avoir tué sa femme. Il sortit du palais et prit la fuite.

La princesse raconta à son père ce qui était survenu. Elle ajouta que son mari était le voleur du Trésor. La police rechercha celui-ci, mais inutilement.

A quelque temps de là, le jeune homme, sous un déguisement féminin, entra dans le palais pendant la nuit, enleva sa femme et la transporta de Sylivri-Capou jusqu'à une haute montagne.

« Je ne veux pas te tuer d'un seul coup, lui dit-il, mais je te ferai mourir à force de tortures ! »

La princesse eut beau implorer sa pitié ; il resta sourd à ses prières.

Le voleur l'attacha par les cheveux à un arbre et il se mit à la tourmenter. Tout-à-coup, il vit venir un lièvre. Comme il avait une grande passion pour la chasse, il laissa sa femme pour poursuivre le lièvre.

Un voiturier vint à passer sur ces entrefaites. Il menait une charrette remplie de paille. La princesse supplia l'homme de la délivrer.

« Je suis, lui dit-elle, la fille de l'empereur. Si tu me sauves, tu recevras une forte récompense. »

Le voiturier détacha la princesse et la cacha sous la paille.

Le voleur revint vers sa femme, et, ne la trouvant pas, il se mit à sa recherche. Rencontrant le voiturier :

« N'as-tu pas vu passer une jeune fille ?
— Je viens de la métairie.
— N'as-tu pas vu passer une jeune fille ?
— La paille est à mon patron.
— Es-tu sourd ?
— Je vais te faire corriger par mon maître ! »

Le voleur crut avoir affaire à un sourd et s'en alla chercher ailleurs.

Dès son arrivée chez le paysan, la princesse fit prévenir son père qui se hâta d'envoyer une armée pour la ramener au palais.

Pour protéger la jeune fille contre les tentatives du voleur, on décida de faire construire au milieu de la mer une tour qui serait la demeure de la princesse.

Cette tour, bâtie en face des palais byzantins, fut nommée Kiz-Coulessi — Tour à la fille —.

La fille de Constantin passait la journée au palais de son père, et la nuit, par un chemin souterrain, elle allait s'enfermer dans la tour avec ses servantes.

La tour était gardée par deux lions (1) et par des soldats embusqués le long du Bosphore.

Un soir le voleur s'embarqua à Palata dans une barque israélite. Profitant de l'obscurité, il ordonna au batelier de s'approcher de la tour. Dès qu'il fut débarqué, il jeta deux têtes de moutons que les lions s'empressèrent

(1) On voit ces deux lions — en marbre — dans le musée impérial de Constantinople.

de dévorer. Il profita de ce répit pour entrer dans la tour. Les servantes étaient endormies. Le voleur les égorgea et fut maître de sa femme.

« Cette fois, lui dit-il, tu ne sauras m'échapper! Je vais te tuer!

— Pourquoi veux-tu me tuer? Pourquoi me poursuis-tu? Quel mal t'ai-je donc fait? Je suis ta femme; traite-moi comme tu le dois!

— A chacun selon ses œuvres! Tu as essayé de me tuer; je veux te faire mourir. Suis-moi. Il n'y a plus de salut pour toi! »

La princesse suivit le jeune homme. Mais, comme il marchait devant, elle ferma rapidement la porte sur lui et le laissa en dehors de la tour. Il fut aussitôt dévoré par les lions (1).

(1) *Conté par Yussuf-Hafiz Zadé, Turc, né à Zilé (Asie Mineure), âgé de 26 ans, étudiant en théologie.*

XII

INSCRIPTION LU TOMBEAU
DE
CONSTANTIN LE GRAND

I. 1. π τ-τ-ιδ-γ,-βσλ-τ-εμλ-οκλμν-μαμ-μλ-δε. ν. τρπς γν. τ. πλολγ-τ-επτλφ. κρτς. εσθ. 6ολς. εθν ππλ. κτξ. κ. τ. νς. ερ-μσ μγρ-τ-εξν-πτ. ιστγτν. πθς. τ. γδ. τι-ιδκτ. πλπνς. κτξ. τ. εντ. τ. εδκ. ε. τ. 6ρ. τ. μρ. μλ. δ. ν. σττς. τ. δκτ· τ. ιδτ. τρπς-πλ επστψ. ες-χν. τ. δμτ-πλμ. εγρ. μγ, μρκτ. στρ6ν. κ. τ. πθ. κ. τ. φλ. σνδ. τ. επρ. δ. θλς. κ. ξρ. τ. πλμ. σνψ. κ. τ. ισμλ. τρπσ. τ. απγν. ατ. 6ολσ. ελτ· μκρ. ολγ. τδ. ξθ. γ ν. αμ. μτ. τ. πρκτρ. ολ. 'μλ. τρπστ. επτλφ. επρ. μτ. τ πρνμ. ττ. πλμ. εγρ. εμφλ. ηγρωμν. μχ. τ. ππτ. ωρ. κ. φν. 6ς· ττ. στ. μτ. φ6· σπυτ. ωλ. σπδω· ε. τ. δξ. τ. μρ. αδ. ερτ. γν. θμστ. κ. ρμλο. ττ. εξτ. δσπτ. φλ-γ-εμ. υπρχ. κατ. πρλ6τ. θλμ. εμ. πλρτ.

EXPLICATION de L'INSCRIPTION

du

TOMBEAU de CONSTANTIN

dounée par le Patriarche de Constantinople

SCHOLARIOS GENNADIOS

Τῇ πρώτῃ τῆς Ἰνδίκτου, ἡ Βασιλεία τοῦ Ἰσμαήλ, ὁ καλούμενος Μωάμεθ μέλλει διὰ νὰ τροπώσῃ γένος τῶν Παλαιολόγων, τὴν Ἑπτάλοφον κρατήσει, ἔσωθεν βασιλεύσει. Ἔθνη πάμπολλα κατάρξει, καὶ τὰς νήσους ἐρημώσει μέχρι τοῦ Εὐξείνου πόντου Ἰστρογείτονας πορθήσει, τῇ ὀγδόῃ τῆς Ἰνδίκτου, Πελοποννήσου κατάρξει τῇ ἐννάτῃ τῆς Ἰνδίκτου εἰς τὰ βόρειά τὰ μέρη μέλλει να στρατεύσῃ, τῇ δεκάτῃ τῆς Ἰνδίκτου, τοὺς Δαλμάτας τροπώσῃ, πάλιν επιστρέψῃ ἔτι χρονον τοῖς Δαλ-

μάταις πόλεμον ἐγείρει, μέγαν μερικόν τε συντριβῆναι καὶ τὰ πλήθη καὶ τὰ φύλλα σονοδήτων ἑσπερίων διὰ θαλάσσης καὶ ξηρᾶς τον πόλεμον συνάψωσιν καὶ τόν τροπώσωσιν τό ἀπόγονον αὐτοῦ βασιλεύσει ἔλαττον μικρόν ὀλίγον, τό δε Ξανθόν γένος ἄσμα μετά τῶν Πρακτόρων ὅλων Ἰσμαὴλ τροπώσουν, τήν Ἑπτάλοφον ἐπάρουν μετά τῶν προνομίων τότε πόλεμον ἐγείρουν ἔμφυλον ἠγριωμένον, μέχρι τῆς πεμπταίες ὥρας, καὶ φωνῇ βοήσει τρίτον, στῆτε, στῆτε μετά φόβου, σπεύσατε πολλά σπουδαίως εἰς τά δεξιά τά μέρη ἄνδρα εὕρητε γενναῖον θαυμαστόν καί ῥωμαλαῖον, τοῦτον ἕξετε, παραλαβόντες.

θέλημα ἐμόν πληροῦτε

XIII

LE QUARTIER PSAMATHIA

Un des quartiers les plus peuplés de Constantinople est celui de *Psamathia* situé entre les Sept-Tours et le quartier Langa.

Psamathia est composé de deux mots grecs dont le sens est : *élévation divine*. Sous le règne de Théodose, eut lieu un tremblement de terre qui dura plusieurs mois. Le peuple épouvanté abandonna la ville et s'installa sous des tentes dans la plaine. L'empereur, le Patriarche et le peuple se mirent à prier Dieu nuit et jour en faisant des processions. Tous priaient, pleuraient nuit et jour. Et cependant un autre jour, un tremblement de terre épouvantable se produisit. La terre tremblait comme une feuille. Le peuple, les yeux pleins de larmes, criait : Κύριε ἐλέησον·

Seigneur aie pitié! Au moment où se faisait la procession, le Patriarche, le clergé et le peuple, tout en priant, furent étonnés de voir un enfant s'élever dans l'air par une puissance divine. L'enfant montait au ciel; il montait, montait toujours et il finit par disparaître. Au bout de quelques heures, l'enfant redescendit du ciel, au milieu du peuple. On conduisit l'enfant par devant l'empereur et le Patriarche, qui lui demandèrent : « Jusqu'où as-tu été enlevé ? Qui t'a enlevé ? Qu'as-tu vu ? — Une croix divine, répondit l'enfant, me recommanda de porter à la connaissance du clergé qu'il faut, durant les prières et les processions, chanter : *Dieu saint, Dieu puissant, Dieu immortel, aie pitié de nous!*

Ἅγιος ὁ Θεός, Ἅγιος Ἰσχυρός, Ἅγιος Ἀθάνατος, ἐλέησον ἡμᾶς!

Aussitôt le tremblement de terre cessa.

En souvenir de ce miracle, l'endroit fut appelé *Psamathia*.

XIV

TEKIR - SERAÏ

PALAIS AU ROUGET

L'ancien palais de Bélisaire, le général de Justinien Ier, est appelé par les Turcs : *Tékir-Séraï*, le Palais au Rouget. Voici l'origine de cette dénomination.

La fille de Bélisaire étant devenue gravement malade, les médecins conseillèrent au général de faire construire un palais dans un lieu où le rouget pourrait rester vingt-quatre heures sans se corrompre.

« Tu y mèneras ta fille, ajoutèrent-ils, et elle reviendra à la santé. »

Bélisaire chercha cet endroit. Mais partout où il se rendait dans Constantinople, le

rouget, dont la chair est si délicate, se corrompait au bout de quelques heures. Enfin le général de Justinien aboutit dans ses recherches et il fit bâtir un palais pour sa fille.

Ce palais est aujourd'hui en ruines. Son emplacement, Tékir-Séraï, passe pour l'endroit le plus salubre de Constantinople (1).

(1) *Tradition commune aux Turcs et aux Grecs.*

XV

NOTRE-DAME-AUX-POISSONS

Un pèlerinage très fréquenté des environs de Constantinople, est celui de Baloucli. — Notre-Dame-aux-Poissons — dont la fête tombe le premier vendredi de Pâques (v. s.)

I. — TRADITION ANCIENNE SUR BALOUCLI (1)

Chez le peuple de Constantinople, dit Nicéphore, il y avait une tradition antérieure à l'empereur Léon, d'après laquelle l'emplacement de Notre-Dame était de toute antiquité un lieu de guérison pour toutes sortes de maladies. Plus tard, il fut négligé, on ne sait pourquoi.

(1) D'après Nicéphore Callistos.

Cet emplacement ne fut retrouvé que par un miracle de Notre-Dame sous les saints Marcien et Pulchérie, vers le commencement du v⁰ siècle, au moment où la pieuse impératrice faisait construire la majestueuse église de Vlachernes.

L'empereur Léon Ier, qui n'était alors qu'un simple citoyen, et n'avait pas encore embrassé la carrière des milices, fut témoin d'un miracle de Notre-Dame.

En se promenant en cet endroit, il aperçut un aveugle qui cherchait un peu d'ombre pour s'abriter du soleil ardent, et une fontaine pour se désaltérer. Léon était très charitable et il aimait les pauvres. Il s'approcha de l'aveugle et le conduisit vers un endroit marécageux. L'aveugle le pria instamment de lui trouver de l'ombre et de l'eau, et Léon parcourut le marais pour rencontrer de l'eau pure. Une voix se fit entendre disant :

« Pourquoi chercher l'eau pure, lorsqu'elle est près de toi ? »

Léon, fort étonné d'entendre cette voix céleste, n'en continua pas moins de chercher de l'eau pour lui et pour son compagnon. La même voix parla encore :

« Léon, tu seras empereur ! Avance vers la partie boisée de ce marais ; tu y prendras de l'eau croupie, tu en offriras à l'aveugle, puis tu lui frotteras les yeux avec la boue.

— « Qui es-tu, toi qui me parles ?

— Qui je suis ? J'ai choisi cet endroit pour m'y reposer éternellement. J'aiderai à construire ici un temple qui me sera dédié, où les pèlerins obtiendront la réalisation de leurs désirs, où les malades seront guéris de toutes les maladies réputées incurables. »

Léon obéit à la voix ; il frotta les yeux de l'aveugle qui aussitôt vit clair.

L'ancien aveugle et Léon publièrent le miracle par tout l'empire.

Depuis cette époque, Notre-Dame n'a jamais cessé de prodiguer les miracles en cet endroit. Elle guérit les affections du corps et les tristesses de l'âme.

La prophétie de Notre-Dame ne tarda pas à s'accomplir. En effet, en 457, à la mort de Marcien, Léon, général de l'armée de Thrace, fut proclamé empereur d'Orient.

En témoignage de reconnaissance, il éleva un temple à Notre-Dame, sous le nom de Ζωοδόχος Πηγή. — La Fontaine de Vie.

II. — TRADITION GRECQUE SUR NOTRE-DAME AUX POISSONS

La Fontaine de Vie était un lieu de pèlerinage et de dévotion où accouraient nombre de malades. Les auteurs byzantins racontent une foule de miracles opérés par Notre-Dame. Entre autres, ils parlent longuement d'un homme de Thessalie qui, étant tombé malade, avait fait le vœu d'aller à Notre-Dame en pèlerinage, s'il retrouvait la santé. Empêché par ses affaires, il ne fit point le pèlerinage lorsqu'il se trouva guéri. Quelques années plus tard, une nouvelle maladie l'obligea à partir pour la Fontaine de Vie. En arrivant à *Athyra*, aujourd'hui *Benjuk-Dchécmédgé* — il vit qu'il allait mourir. Il pria les matelots de porter son corps à la Fontaine de Vie et de l'y enterrer après qu'on aurait arrosé trois fois le cadavre avec l'eau merveilleuse. Les marins accomplirent les dernières volontés du défunt. Mais à peine l'eurent-ils arrosé avec l'eau de la Fontaine, qu'il ressuscita. L'homme passa le reste de sa vie à servir Notre-Dame en qualité de simple suisse ou sacristain.

Pour éterniser la mémoire de ce miracle, on grava une inscription sur le tombeau du ressuscité. Ce tombeau se voit encore sous le porche de l'église. Voici cette inscription :
« Ci-gît le Thessalien en cet endroit; n'y étant pas arrivé, il mourut; mais il ressuscita lorsqu'on lui eut versé par trois fois de l'eau qui donne la vie ; il est resté ici comme moine jusqu'à la fin de sa vie. »

Ἐνταῦθα κεῖται Θετταλός πρὸς εἰσόδοισ, ὅς μή φθάσας τέθνηκεν, ἡγέρθη ὅμως ὡς ἐχύθη οἱ τρὶς ὁ ζωήν φέρει ὕδωρ.
Παρ'ᾧ μοναστὴς ἔμεινε μέχρι τέρματος βίου.

La nouvelle de la résurrection du Thessalien se répandit parmi ses compatriotes.
Les Thessaliens conservaient quelques doutes sur cette histoire. L'un d'eux, sortant de son bissac des poissons frits, s'écria :
« Ces poissons reviendraient-ils à la vie? »
A l'instant, un nouveau miracle s'accomplit. Les poissons se trouvèrent frais et sautèrent dans la Fontaine où on les voit encore.

III. — TRADITION TURCO-GRECQUE

Lors du siège de Constantinople par les Turcs, *Constanti* — c'est ainsi que les Turcs nomment le dernier empereur byzantin — était à la Fontaine de Vie, occupé à festoyer, lorsqu'on vint l'avertir que les assiégeants pénétraient dans la ville.

Constanti n'en voulut rien croire.

« Cela est aussi impossible que si l'on me disait que ces poissons frits qu'on me prépare vont reprendre la vie! ».

A l'instant, les poissons sautèrent hors de la poêle et se précipitèrent dans la fontaine.

L'empereur reconnut ainsi que les Turcs étaient entrés dans Constinople. Il courut à leur rencontre, mais il était trop tard.

On assure que les poissons de la Fontaine de Vie sont à moitié frits. Il y en avait autrefois sept, mais il n'en reste plus que cinq.

Le miracle des poissons a fourni le nom turc de la fontaine, *Balik* signifiant *poisson*.

.˙.

Une légende grecque rapporte l'histoire un peu différemment.

Un moine était occupé à faire frire des poissons lorsqu'on lui annonça l'entrée des Turcs.

Il fit la même réponse que l'empereur. Les poissons sautèrent vivants dans la fontaine.

*
* *

On va à Baloucli le vendredi et le dimanche. Les malades, les malheureux, les affligés y vont en pèlerinage pour accomplir leurs vœux aussitôt qu'ils ont obtenu l'amélioration de leur triste état.

Notre-Dame préfère les pèlerins qui viennent à pied à son sanctuaire. Quelques femmes font même le voyage sans aucune chaussure.

En hiver même, on a vu de ces pèlerines dont le nombre diminue chaque année.

*
* *

Les malades que l'on amène à Baloucli vont tout droit à l'*agiasma* — eau bénite — qui est dans la crypte souterraine. On verse par trois fois l'*agiasma* sur le corps du malade, puis on lui en fait boire et on laisse le linge mouillé se sécher naturellement sur le corps.

．·．

L'huile des lampes qui brûlent devant l'image de Notre-Dame et dans la crypte a également une vertu miraculeuse.

On trempe un peu de coton dans cette huile et on s'en sert comme d'une amulette qu'on s'attache au cou. Souvent on en fait une fumigation.

．·．

La vase qui est au fond de l'*agiasma* a de grandes propriétés. Les pélerins en recouvrent le siège de leur maladie. Cette boue guérit tout particulièrement les fièvres.

．·．

Lorsqu'on a fait bâtir une maison, avant de s'y installer, on fait apporter l'image de Notre-Dame-aux-Poissons. Le prêtre récite alors quelques prières pour le bon destin de la nouvelle demeure.

．·．

L'image de Notre-Dame-aux-Poissons, apportée dans une maison, rend la santé aux malades.

．·．

Il est également d'usage de porter l'image de Notre-Dame, une fois par semaine, dans la maison des malheureux, de tous ceux qui ont des souffrances, soit morales soit physiques. Le prêtre apporte l'image et récite des prières. On fait venir l'image pendant une année entière.

∴

Il suffit de faire apporter une seule fois l'image dans sa maison pour se préserver de tous malheurs, ou pour obtenir un accouchement facile.

Notre-Dame-aux-Poissons est ainsi presque toujours en voyage.

∴

Certaines personnes, en reconnaissance des bienfaits dont elles ont été comblées, font le pèlerinage une fois par semaine, le vendredi ou le dimanche. Ce pèlerinage dure souvent plusieurs années.

∴

Ceux qui souffrent de maux de tête ou de douleurs névralgiques, vont à Baloucli le Vendredi-Saint avant le lever du soleil. Ils se font verser de l'eau d'*agiasma* sur le front et se trouvent guéris. Pendant l'année,

ils doivent se garder de se baigner et de se laver la tête le vendredi.

Les pèlerins de la Turquie d'Europe et de la Turquie d'Asie qui ont fait quelque vœu, vont tout droit à Báloucli sans essuyer la poussière de leurs pieds.

Avant de repartir, ils retournent à Notre-Dame et ils ont soin d'emporter des bouteilles remplies d'*agiasma* qu'ils offrent plus tard à leurs parents et à leur amis.

Lors de notre dernier voyage à Indgé-Sou, des hommes et des femmes, Turcs ou Grecs, vinrent nous demander un peu d'eau de Baloucli. Quelques jours plus tard ils revenaient nous remercier, assurant que l'*agiasma* leur avait été très salutaire.

A Baloucli on distribue des yeux, des dents, des cœurs, des bras, des pieds, etc., en argent que les malades attachent au membre — correspondant — qui les fait souffrir.

Après la guérison, on offre des *ex-voto* à Notre-Dame. Ces *ex-voto* sont en argent, en cire, parfois montés en bijoux. Ces offrandes représentent le membre guéri. On doit ren-

dre au prêtre de Notre-Dame le simulacre qu'il avait d'abord donné.

.*.

Lorsqu'une femme n'a pas d'enfant, ou lorsque ses nouveaux-nés meurent en bas-âge, elle implore Notre-Dame. Si elle conçoit ou si son enfant est viable, elle consacre le cher petit à la Mère de Dieu.

L'enfant est mené à Baloucli. Le prêtre le conduit devant l'image de Notre-Dame ; puis, après quelques prières il lui attache autour du cou un anneau, symbole de l'esclavage.

Chaque année, les parents du petit versent une certaine somme à l'église en signe de tribut.

L'enfant, si c'est un garçon, est voué à la Vierge pendant au moins trois années. Si c'est une fille, elle appartient à Notre-Dame jusqu'au jour de son mariage.

Il n'est pas rare de voir de grandes personnes se vouer à Notre-Dame.

Lorsqu'on veut se libérer, on va à Baloucli. Après les prières d'usage, le prêtre détache l'anneau d'esclavage.

Cette faveur doit être payée généreusement.

<center>*
* *</center>

Il n'y a pas que des Grecs à Baloucli, bien que ce soit un pèlerinage chrétien. On y voit des Arméniens et des femmes turques, parfois même des Turcs. Les musulmans, au reste, ne sont point fanatiques.

<center>*
* *</center>

A propos de la fête de Baloucli, nous avons lu ce qui suit dans le journal anglais de Constantinople du 23 avril 1887.

« Un des lieux de pèlerinage les plus fréquentés aux environs de Constantinople est incontestablement celui de Baloucli (Notre-Dame-aux-Poissons) dont la fête tombe chaque année le premier vendredi après Pâques (v. s.). Une foule énorme envahit alors la plaine de Baloucli et le vieux cimetière turc qui l'avoisine, et après la cérémonie religieuse qui a lieu le matin dans la petite église où sont conservés les poissons miraculeux, et la prossession qui se fait dans le partour de cette église, tout le monde campe en plein air se livrant aux plaisirs innocents qu'aime le peuple. Parmi ces gens, les uns — et c'est le plus grand nombre — ne sont

venus à Baloucli que pour s'y amuser et chercher des distractions dans le palaghir qui couronne la plaine, les autres n'ont attendu ce jour pendant de longs mois que pour venir guérir leurs infirmités dans les eaux sacrées de l'*agiasma* dont la vertu miraculeuse est connue partout à la ronde. Ceux-là, des pauvres pour la plupart, défilent avec leurs haillons et leurs mines souffreteuses. Ils ne viennent pas seulement de Constantinople, mais aussi de villes et de villages lointains, car, nous le répétons, le renom de Baloucli s'étend parmi les Grecs du littoral des Dardanelles à la mer Noire et même à l'intérieur de la Thrace.

« Des étrangers visitant Constantinople auraient été étonnés de voir la multitude comprenant toutes les professions et tous les métiers qui se pressait hier dans la vaste plaine historique où se trouve le petit sanctuaire bâti en 640 par l'empereur Léon-le-Grand, enrichi plus tard par Justinien du matériel qui était resté de la construction de l'église de Sainte-Sophie, et enfin rebâti par l'impératrice Irène à la suite d'un tremblement de terre qui l'avait fortement en-

dommagé. Quarante mille personnes au moins se trouvaient là, et tel avait été l'empressement du peuple à se rendre cette année à son pèlerinage favori, que la Compagnie des chemins de fer orientaux, malgré toutes les mesures prises, s'est trouvée un moment dans l'impossibilité de répondre aux demandes de wagons de troisième classe qui lui étaient adressées de tous les côtés. Il serait inutile de rappeler ici la légende du caloyer occupé à frire des poissons le jour de la première entrée des ottomans à Constantinople, disant qu'il ne croirait à ce fait que si ses poissons à moitié frits s'élançaient vivants hors de la poêle à frire et voyait immédiatement ce miracle se produire ; elle est très connue de tout le monde. Disons seulement qu'on ne retrouve pas que des Orthodoxes dans la plaine de Baloucli le jour de la fête des Poissons. Beaucoup d'Arméniens, de Turcs et même de catholiques s'y rendent chaque année, croyant à la vertu miraculeuse des eaux de l'*agiasma* qui est au fond de la chapelle. Demain, dimanche, c'est aussi un jour de fête pour Baloucli, mais on n'y voit plus autant de monde. C'est le jour de pèlerinage de la bourgeoisie.

« La fête populaire, celle qui compte pour un touriste ou un observateur, a eu lieu hier; elle ne reviendra plus que dans une année, jour pour jour. »

XVI

L'IMAGE DE JÉSUS
voyageant de Constantinople a Rome

Pendant la guerre des Iconoclastes, on brisait et l'on brûlait les saintes ikones et l'on mettait à la torture ceux qui les vénéraient.

Le Patriarche d'alors possédait une image de Jésus-Christ. Cette image, d'un travail très fin, faisait des miracles. Craignant la colère du roi, le Patriarche, pour sauver son image, écrivit une lettre au pape de Rome et l'introduisit dans l'image. Cette lettre était ainsi conçue :

« *Le Patriarche de Constantinople au Pape de Rome, Tu sais qu'il y a ici dans l'Eglise de Dieu un grand trouble ; les ima-*

ges saintes sont en danger ; l'orthodoxie règne encore chez vous ; je te confie cette sainte Image de Jésus-Christ. »

Les larmes aux yeux, le Patriarche pria Dieu de vouloir bien faire disparaître les troubles de l'Eglise et de faire périr l'empereur de Constantinople qui avait déchaîné la guerre des images. Puis s'adressant, à l'Image de Jésus-Christ :

« Seigneur Jésus, toi qui es peint sur cette *ikone*, garde-la, et nous avec elle ! »

Le Patriarche jeta alors l'Image dans la mer. L'Image se tint debout, sans pencher, et se mit à courir sur la mer, si bien qu'au bout d'un jour elle arriva au Tibre.

Cette même nuit, le Pape de Rome eut un songe. Il vit un ange qui lui disait :

« Lève-toi ; va au devant du roi qui vient ! »

Le Pape de Rome se réveilla, ne pouvant comprendre quel était ce roi qui s'avançait. En songeant à ces choses, il se rendormit.

L'ange revint encore et dit :

« Le roi des rois vient. C'est Jésus. Lève-toi. Va au bord de la mer. Tu le trouveras. »

Le matin venu, le Pape de Rome, avec le clergé et les princes portant des cierges et de l'encens, descendit au bord du Tibre et s'embarqua dans un bateau. Il aperçut sur le fleuve l'Image de Jésus, debout, semblant marcher.

« Si tu viens vers nous, dit le Pape de Rome à l'Image, monte dans notre barque. Je suis indigne de m'approcher de toi. »

Et aussitôt, ô prodige, l'Image monta toute seule dans la barque !

Le Pape de Rome prit l'Image et y découvrit la lettre du Patriarche. Il la lut, les yeux remplis de larmes. Puis, plus tard, on installa l'Image dans l'église au milieu des chants d'allégresse.

Une fois chaque année, le jour de l'arrivée de la Sainte-Image à Rome, de l'eau salée sortait de l'*Ikone* pour prouver le miraculeux voyage (1).

(1) *Conté le 17 janvier 1889, à Rodosto, par Jean Xanthopoulos, négociant grec, âgé de 54 ans, né à Rodosto.*

XVIII

LA SAINTE-TABLE DE SAINTE - SOPHIE

ET LA MER DE MARMARA

Au XI^e siècle, les Francs, chassés par les Grecs, se retirèrent de Constantinople. Mais auparavant ils pillèrent la ville et la dépouillèrent de toutes ses richesses. Entre autres choses précieuses, ils enlevèrent la riche Sainte-Table de la basilique de Sainte-Sophie.

Le bateau qui transportait ce précieux trésor fut englouti en arrivant au milieu de la mer de Marmara.

Selon une autre version, le bateau s'entrouvrit et la Sainte-Table tomba au fond de la mer entre les trois caps d'Héraclée, de Chôra en Thrace, de l'île de Marmara, à

une distance de 18 milles de chacun de ces caps.

Pendant les plus terribles tempêtes, la mer est, assure-t-on, toujours fort calme à l'endroit où est tombée la Sainte-Table. En été, on y voit une substance huileuse d'odeur très-agréable, qui ne serait autre que le Saint-Chrême sortant de la Table.

XVIII

L'ÉPÉE ENVOYÉE A CONSTANTIN PALÉOLOGUE

Pendant le siège de Constantinople par Mahomet II, Dieu envoya un ange remettre, par l'entremise d'un ermite nommé Agapios, une épée de bois à l'empereur grec Constantin Paléologos.

Le moine se rendit aussitôt au palais impérial pour remplir la commission dont il était chargé.

« Sire, dit-il à l'empereur, voici une épée que le Seigneur t'envoie pour exterminer les Turcs, tes ennemis. »

Constantin Paléologue se montra fort irrité en reconnaissant que l'épée était de bois.

« Qu'ai-je à faire, s'écria-t-il, de cette épée de bois, lorsque je possède l'épée merveilleuse du glorieux David, père de Salomon ? L'épée de David s'allonge de quarante piques. »

Et il chassa le saint homme.

Furieux, l'ermite alla remettre l'épée à Sultan-Mahomet II qui l'accepta de grand cœur. Mahomet II, grâce à l'épée de bois, réussit à s'emparer de Constantinople.

Quant au moine, mécontent de l'impiété de Constantin Paléologue, il se fit musulman. C'est le même qui expliqua la main de feu que Sultan-Mahomet II voyait chaque matin au dessus de la mer.

XIX

MAHOMET II
ET
LA MAIN DIVINE

Après la prise de Constantinople, Mahomet II s'était installé dans le magnifique palais impérial de Byzance. Et là, chaque matin, il jetait un regard d'orgueil sur le merveilleux spectacle qui se déroulait devant ses yeux : le Bosphore, la mer de Propontide, la Corne d'or et les Iles des Princes.

Mais aussi il voyait chaque jour une main immense qui sortait de la mer et lui montrait cinq doigts.

Mahomet II réunit les Ouléma et ses ministres et leur dit :

« Que signifie cette main ouverte ? »

Les Ouléma et les ministres ne purent trouver aucune explication.

Sultan-Mahomet fut contraint de s'adresser à un prêtre grec vertueux, qui lui dit :

« O grand conquérant ! lorsque tu verras se lever la main, étends la tienne et montre quatre doigts. »

Le Sultan obéit au prêtre. Et le surlendemain il n'émergea plus de la mer que quatre doigts. Mahomet II montra trois doigts, puis deux, puis un seul ; la main mystérieuse imita le conquérant, puis enfin, elle disparut.

Sultan-Mahomet voulut connaître la raison de ce prodige. Le prêtre lui répondit :

« La main qui sortait de la mer t'expliquait que s'il se trouvait seulement cinq grecs justes et vertueux dans Constantinople, tu serais aussitôt chassé.

« Tu montras trois doigts, puis deux, puis un, ce qui indiquait qu'il n'y avait ni trois, ni deux, ni même un saint dans Constantinople, et la main se retira, car tu disais la vérité. »

Mahomet II pria le prêtre grec d'aller par tous les tribunaux juger par lui-même si la justice était bien rendue.

Le prêtre parcourut toutes les villes de

l'empire et reconnut que les juges étaient impartiaux.

Dans une ville, il assista à un procès. Un cheval était en litige ; le jour baissant, le juge remit le procès au lendemain.

Le juge eut à s'occuper d'affaires le jour suivant et la cause vint avec un retard. Le cheval était mort dans l'intervalle.

Le juge dit :

« Il est de toute équité que je vous rembourse la valeur de ce cheval, puisque je ne suis pas venu hier au tribunal comme je l'avais promis. »

Et le juge s'imposa une amende et des dommages qu'il paya aussitôt.

Lorsque le prêtre grec fut de retour, Sultan-Mahomet lui demanda :

« La justice est-elle bien rendue ?

— Oui, grand conquérant. Si tu continues à gouverner ton peuple avec autant d'équité ton empire prospèrera ; avec des princes qui te ressemblent, il durera éternellement. Sinon, il sera détruit comme l'a été celui des Grecs (1). »

(1) *Conté par Andréas Karaman, Grec, usurier, né à Indgé-Sou, âgé de 56 ans.*

XX

LES TROIS DORMANTS
DE
GUL-DJAMINI

Il y a trois saints personnages endormis, depuis la prise de Constantinople par les Turcs, dans un souterrain de Gul-Djamini — Mosquée aux Roses, ci-devant église grecque sous le nom de « Rose qui ne se fane point. »

Si l'on entrait dans les souterrains de Gul-Djamini, on verrait trois hommes endormis dans une station verticale, suivant les uns, assis, suivant d'autres, sur des chaises pareilles à celles que l'on trouve dans les églises grecques.

Si l'on est chrétien, on entend les trois dormants dire d'une voix grave :

« Il n'est pas encore temps; l'heure n'est pas venue; les péchés ne sont pas remis ! »

Comme Jean le Théologue aux Sept-Tours, ils tiennent des registres où ils inscrivent les moindres péchés des Chrétiens.

La Mosquée aux Roses se trouve à Constantinople dans le quartier Djibali (1).

(1) *D'après plusieurs Grecs et Turcs.*

XXI

MAHOMET II

ET LA

VEUVE DE CONSTANTIN

Après la prise de Constantinople par les Turcs, la veuve du défunt empereur grec s'enferma dans son palais.

Mahomet II essaya inutilement de forcer les portes, et fut obligé d'accepter les trois conditions suivantes :

1º Qu'il y aurait dans les rues de Constantinople un trottoir réservé aux Grecs ;

2º Que pendant les funérailles, le visage des morts resterait découvert et ne resterait pas voilé comme celui des Turcs ;

3º Que les monnaies turques porteraient le nom de Constantin ou de sa ville (1).

(*Certains conteurs font monter ces conditions au nombre de* 40).

Les obligations imposées par l'impératrice sont encore exécutées à notre époque : les rues ont un trottoir de grès pour les Grecs ; les morts sont portés en terre le visage apparent ; les monnaies portent le nom de Constantin ou celui de la ville de Constantinople.

XXII

LES JALOUSIES DES FENÊTRES

Lors de la prise de Constantinople par Mahomet II, les jalousies des fenêtres n'étaient pas en usage chez les Grecs.

La soldatesque s'empressa d'enlever les filles grecques les plus jolies.

Un jour, une jeune captive aperçut l'un de ses oncles qui passait dans la rue. Elle lui cria :

« Délivrez-moi ! délivrez-moi ! mon oncle ! Je suis ici prisonnière ! »

L'oncle porta plainte devant le tribunal. Les Turcs se piquaient d'une justice impartiale ; ils furent obligés de rendre la jeune Grecque à sa famille.

D'autres procès analogues furent portés devant les tribunaux, et toujours les chrétiens obtinrent satisfaction.

Des soldats, mécontents, se présentèrent devant Mahomet II et lui dirent :

« Tu nous avais promis tous les biens des vaincus, et cependant les juges nous obligent à rendre les belles esclaves grecques que nous avions enlevées !

— Pourquoi vous plaignez-vous, soldats ? Faites en sorte que les parents de vos esclaves ne puissent apercevoir leurs femmes ni leurs filles.

— Comment saurions-nous les en empêcher ?

— Que ne placez-vous des jalousies aux fenêtres de vos maisons ! Ainsi personne ne pourra du dehors voir vos femmes ! »

Les soldats écoutèrent le conseil de Sultan Mahomet II, et c'est depuis que les fenêtres sont garnies de jalousies.

XXIII

MAHOMET II
ET
SON ARCHITECTE

Mahomet II faisait construire une grande mosquée dans la ville de Constantine, dont il venait de faire la conquête.

Il avait fait venir de tous les points de l'empire les colonnes les plus précieuses. Parmi ces colonnes, une surtout était merveilleuse par sa hauteur et sa grande valeur. Elle était cependant un peu trop élevée, aussi Mahomet II ordonna-t-il à son architecte d'en scier une certaine longueur.

Un jour le grand Sultan vint visiter la mosquée en construction. Tout à coup il entra dans une grande colère ; il s'était aperçu que la colonne avait été diminuée de beaucoup et que l'on n'avait pas respecté ses ordres.

Incontinent, il fit venir l'architecte et il ordonna qu'on lui coupât la main.

L'architecte alla se plaindre au *Schéik-ul-Islam* — chef spirituel de l'Islam après le Sultan. — Le Schéik-ul-Islam somma le Sultan de comparaître devant lui pour être jugé.

Le Sultan comparut devant le Schéik-ul-Islam. Mais il vint s'asseoir auprès de son juge.

« Lève-toi, lui dit ce dernier, place-toi auprès de l'architecte, car tu es l'accusé ! »

Le Sultan se leva et prit la place indiquée.

« Pourquoi, lui demanda le Schéik, as-tu fait trancher la main de cet homme ?

— C'est qu'il a scié la colonne la plus précieuse de ma mosquée, la colonne qui m'était aussi chère que l'empire de Constantin. La mosquée, maintenant, sera basse et perdra de sa magnificence.

— Dieu n'a pas besoin de temple majestueux ; on peut prier Dieu et invoquer son Prophète en n'importe quel lieu, fût-ce même au milieu des champs. Tu as fait couper la main de l'architecte ; il est juste que ta

main soit tranchée ; c'est l'ordre de la loi sainte. Prie l'architecte d'être miséricordieux, je laisserai exécuter mon jugement. »

Le Sultan supplia l'architecte qui voulut bien lui pardonner.

« Mais, ajouta l'homme, comme il m'est impossible de travailler, j'exige une pension qui me mette, à l'abri du besoin. »

Le Sultan acquiesça à cette demande.

Mahomet II sortit alors de dessous son manteau une lourde massue et il la montra au Schéik-ul-Islam.

« Si tu m'avais permis de m'asseoir auprès de toi, lui dit-il, je t'aurais assommé !

— Et moi, lui répondit le Schéik-ul-Islam, si tu ne t'étais pas assis à la place réservée aux accusés, je t'aurais fait dévorer par ce dragon ! »

Et, ce disant, il se leva, découvrit son siège de peau de mouton, et montra un dragon furieux, ce qui était un grand prodige.

D'après une autre tradition, le Sultan fit sortir de dessous son manteau, et par miracle, un lion rugissant (1).

1) Conté par Suléiman Effendi Muezzin Hussein-Oglou, Turc, né à Amassia, âgé de 22 ans, fonctionnaire d'Etat.

XXIV

LE QUARTIER HORHOR

Près d'*Ac-Séraï*, est le quartier turc d'*Horhor*.

Mahomet II, après la prise de Constantinople, faisait lui-même l'inspection des eaux. Arrivé dans ce quartier, il vit une grande fontaine qui coulait en faisant : hor, hor, bruit que fait une fontaine coulant avec force.

A cause de cela, le quartier fut nommé *Horhor*.

XXV

ET YÉMESE THÉQUESSI

Et Yémése Théquessi — Couvent où l'on ne mange pas de viande — serait un monastère chrétien dans lequel on s'abstenait de toutes viandes.

Après la conquête de Constantinople, les Turcs s'emparèrent du couvent et le transformèrent en monastère musulman.

Cara-Badjac, le premier turc qui s'y installa, vit entrer un inconnu qui le salua et lui dit :

« Quel est ce couvent ?

— C'est un couvent où l'on ne mange pas de viande, répondit Cara-Badjac.

— Que mange-t-on ici ?

— La viande des animaux et non la chair humaine. »

Cara-Badjac faisait allusion à la méchanceté des gens du quartier qui s'entre-détruisaient.

A cause de cela, le couvent, d'après les Turcs, prit le nom de Yémése-Théquessi. Les Grecs, comme nous l'avons dit plus haut, donnent une explication différente.

Après la prise de Constantinople, Cara-Badjac s'était donc emparé du couvent. On devait donner à manger à l'armée victorieuse. Le bois manquait.

« Allumez le feu ! dit Cara-Badjac à ses compagnons.

— Mais nous n'avons qu'un peu de bois !

— Allumez ce que vous avez et ne vous préoccupez de rien ! »

On lui obéit.

Cara-Badjac mit ses pieds sur le foyer au-dessus des chaudières, et ses pieds brulèrent comme du bois sec. Le repas cuit, il arrêta le feu et ses pieds ne furent qu'un peu noircis. Son nom lui vint de ce prodige : *Cara-Badjac* — Jambe noire.

Le tombeau de Cara-Badjac est fréquenté par les personnes atteintes de scrofules, d'hernies, de fièvres ou de brûlures. Le *Schéick* prie pour le malade ; il mesure un fil de co-

ton à la longueur du tombeau de Cara-Badjac, et il l'attache au cou et à la main du fiévreux ; il donne un amulette aux pèlerins atteints d'hernies ou de scrofules. Cet amulette se porte sur le corps pendant 40 jours. Ce délai écoulé, on le rapporte au gardien qui l'enterre dans un coin du couvent. Par cela même, il enterre la maladie.

Le couvent se trouve sur la rue conduisant à Psomathia, dans le quartier Yéni-Bayzide.

XXVI

LA BARQUE DE MAHOMET II

Dans le voisinage de Constantinople, il y a une barque de quarante mètres de longueur. Cette barque a vingt-cinq rames de chaque côté, et chacune de ces rames doit être maniée par trois rameurs.

Les chrétiens pensent que cette barque fut enlevée aux Génois par l'empereur Constantin, et qu'ensuite les Turcs l'ont conquise sur les Grecs.

Quant aux Turcs, ils disent qu'elle fut construite par les ordres de Sultan-Mahomet II, et que le bois qui fut employé a été emprunté à toutes les espèces d'arbres qui existent de par le monde entier.

Il faut se garder de jeter ou de faire des ordures dans le voisinage de la barque. Le

malheureux qui oserait se livrer à cette abomination serait aussitôt atteint de paralysie. On cite nombre de sacrilèges qui moururent misérablement pour avoir jeté des ordures sur la barque de Sultan-Mahomet II.

Voici quelques histoires à ce sujet.

I. — Un gardien p..., une nuit à côté de la barque. Le matin, il se trouva couché dans son lit comme à l'ordinaire, seulement le lit était au beau milieu de la route. Les passants étonnés s'étaient rassemblés en grand nombre et ils se demandaient si l'homme n'était pas fou. Le gardien ne fut pas moins étonné. Mais, réfléchissant, il comprit d'où venait ce prodige.

Se levant, il eut un profond repentir et il se mit à crier :

« Pardon, grand Dieu ! Pardon ! mille fois pardon d'avoir p...! Je ne suis plus digne de te servir ! Je jure de ne plus jamais remettre les pieds dans la barque ! »

Et ce jour-là il abandonna ses fonctions de gardien.

II. — Pendant un violent incendie, un tison enflammé tomba sur le toit qui sert d'abri à la barque de Sultan-Mahomet II.

Le lendemain, les gardiens furent fort étonnés de voir que le toit avait disparu. Ils montèrent sur la barque et ils reconnurent que le toit était brûlé. Mais, par miracle, le tison s'était éteint en tombant sur la barque et celle-ci avait été préservée.

III. — L'hiver de 1885-1886, S. M. le Sultan fit réparer le bâtiment où est gardée la barque de Sultan-Mahomet II.

Un des bateliers qui chaque jour sont chargés de porter les légumes au palais impérial, se dit en passant devant la barque :

« Pourquoi dépenser tant d'argent pour un bateau ? Cela n'en vaut pas la peine ! »

La nuit qui vint, le batelier se réveilla en sursaut et se mit à crier :

« Pardon, grand Dieu ! mille fois pardon de t'avoir offensé ! »

Les autres bateliers lui demandèrent ce qui venait d'arriver.

Il leur raconta ce qui suit :

« Dans mon sommeil, je vis que je faisais une visite à la barque de Sultan-Mahomet II. A peine y eus-je mis les pieds, qu'un sauvage lion s'élança pour me déchirer. Je ne sais comment je pus lui échapper. C'est à la suite

de mon péché, de mon impiété, car j'avais pensé ce matin qu'il était inutile de dépenser une forte somme pour réparer le monument de la barque ! »

IV. — La barque étant pourrie à la base, S. M. le Sultan y fit faire quelques réparations.

Les morceaux de bois et les copeaux qu'on a retirés pour les travaux passent pour guérir de la fièvre. Les gardiens les ont conservés soigneusement et ils en offraient naguère encore aux visiteurs.

Le Sultan ayant fait défense expresse de donner de ces copeaux, un ouvrier enleva en cachette un petit morceau de la barque. Le lendemain, il accourut rapporter ce copeau en disant au gardien :

« Je voulais m'en servir pour guérir la fièvre, mais j'ai eu des cauchemars affreux qui m'ont épouvanté toute la nuit. Aussi ai-je jugé prudent de rendre le morceau de bois. »

V. — Sultan-Mourat voulut faire un voyage aux Indes dans la barque de Sultan-Mahomet II. Il ordonna de mettre le bateau à la mer. Les matelots obéirent.

« Vous êtes las, dit Sultan-Mourat. Couchez-vous et dormez ; nous ne partirons que demain. »

A peine furent-ils couchés, qu'ils se sentirent pris d'une extase. Et ils virent que la barque marchait avec une incroyable vitesse à travers d'immenses forêts ; ils entendaient même le bruit des branches cassées et des arbres entrechoqués.

Quand les matelots s'éveillèrent, ils reconnurent que la barque était toujours au même endroit que la veille.

Le sultan ordonna de retirer la barque sur la plage.

Lorsque ce travail fut achevé, les rameurs trouvèrent entre les planches de la coque des branches de muscadier nouvellement rompues et chargées de fruits verts.

L'un commença à parler à son voisin :

« J'ai vu la barque traverser d'immenses forêts ; j'entendais le craquement des branches cassées.

— J'ai vu pareille chose !

— Et moi aussi !

— Et moi aussi ! »

Tous les matelots furent persuadés qu'ils avaient voyagé à travers les forêts.

Et, de fait, on assure que Sultan-Mourat avait fait le voyage des Indes durant le sommeil des rameurs (1).

(1) *D'après Cara Hassan-Oglou-Hadjii Moustafa, Turc, gardien de la barque de Sultan-Mahomet II, né à Tache-Quiopru, âgé de 47 ans.*

XXVII

LA MOSQUÉE

DE

SULTAN-AHMET

Sultan-Ahmet et Hyzir.

Comme *Sultan-Ahmed* faisait construire la mosquée qui porte son nom, *Hyzir* se présenta devant lui, sans se faire connaître et lui dit :

« Qui viendra ici faire sa prière ? »

Hyzir voulait faire remarquer que la mosquée de Sainte-Sophie étant fort proche, personne ne viendrait à la nouvelle mosquée.

« Si les fidèles ne viennent pas ici pour la prière, au moins les enfants y joueront ! répondit Sultan-Ahmet.

— Oui, les enfants y joueront ! dit Hyzir. »

A cause de ceci, les vastes cours de la mosquée sont toujours encombrées d'enfants joueurs que le muezzin ou le suisse réprimande et frappe inutilement pour les obliger à s'éloigner.

Sultan-Ahmet comprit que son interlocuteur était Hyzir, il le saisit par la main et lui dit :

« Je ne te lâcherai point si tu ne promets de venir faire la prière une fois par jour dans ma mosquée ! »

Hyzir, pour reprendre sa liberté, fut forcé de promettre ce que lui demandait le Sultan.

On croit fermement à Constantinople que Hyzir vient à l'une des cinq prières dans la mosquée de Sultan-Ahmet. Mais on ne sait à laquelle de ces prières assiste le Saint.

La mosquée de Sultan-Ahmet est une des plus fréquentées de Constantinople ; les fidèles y vont toujours dans l'espérance d'y rencontrer Hyzir.

A l'intérieur de la mosquée, on voit dans le mur une pierre rougeâtre que l'on nomme Sarilic-Tachy (Pierre à la Jaunisse).

Les malades atteints de cette maladie doivent passer et repasser trois fois devant Sarilic-Tachy pour être guéris. Si l'on n'est pas guéri après cette promenade, on doit la recommencer. La guérison est assurée (1).

(1) *Conté à Constantinople en juillet 1886, par Fouad-Bey-bin-Memtouh.*

XXVIII

BAJAZET
ET
L'EMPEREUR D'AUTRICHE

L'empereur d'Autriche envoya des messagers à Constantinople auprès de Bajazet alors occupé par la construction de la mosquée Bajazet. Les messagers avaient ordre d'annoncer au Sultan que l'empereur d'Autriche voulait faire la guerre aux Turcs.

Les envoyés trouvèrent Bajazet gâchant du mortier avec d'autres ouvriers. Sans quitter son travail :

« Allez dire à votre maître, répondit le Sultan, qu'il me laisse en paix durant la construction de cette mosquée. Ensuite, j'accepterai la guerre. »

Au bout de quelque temps, les messagers revinrent à Constantinople.

« L'empereur d'Autriche n'attendra pas la fin de la construction. Il veut la guerre immédiatement. »

Bajazet préparait toujours le mortier. Levant l'index et le médium couverts de chaux et de sable :

« Allez dire à l'Empereur, dit le Sultan, que j'enfoncerai mes deux doigts dans ses yeux et que je les lui crèverai. »

Quel ne fut pas l'étonnement des envoyés lorsque rentrant auprès de l'Empereur, ils trouvèrent que les yeux de leur maître étaient crevés !

Juste au moment où Bajazet avait menacé l'empereur, une main invisible avait crevé les yeux du roi d'Autriche, laissant dans les orbites des marques de chaux et de sable.

Depuis ces événements, les Autrichiens se gardent bien de déclarer la guerre aux Turcs (1).

(1) *Version turque.*

XXIX

SAINT JEAN
A LA PORTE D'OR
Aux Sept-Tours

A l'intérieur de la Porte d'Or aux Sept-Tours, à Constantinople, repose endormi *Jean l'Évangéliste*, quelques-uns disent *Jean le Paléologue*.

C'est un vieillard à la longue barbe blanche, assure-t-on, appuyé au tronc d'un figuier, qui a poussé au travers des pierres de la forteresse ; il tient en mains un grand livre sur lequel il inscrit les péchés des Chrétiens et des Turcs.

Si quelqu'un est assez heureux pour arriver auprès de lui, l'entrée de la Porte-d'Or étant sévèrement interdite — il entend le grand apôtre dire :

« Le temps n'est pas encore venu ; l'heure n'est pas sonnée ; la rémission des péchés n'a pas encore eu lieu ! »

On dit que les gardiens turcs lui allument une lampe toutes les nuits, et qu'ils le couvrent d'une couverture que l'on renouvelle une fois l'an.

On assure qu'un jour viendra où Constantinople sera assiégée et conquise par sept nations. On s'entretuera pour le partage de la ville ; le sang coulera comme un fleuve par les rues de la capitale ; il y aura des troubles comme jamais il ne s'en sera vu depuis la création du monde.

Alors Jean l'Évangéliste — ou Jean le Paléologue — se réveillera de son long sommeil ; il se présentera aux sept peuples et, se tenant au milieu de Constantinople, il criera :

« Arrêtez ! Assez de sang a été versé ! »

Les peuples lui obéiront : la grande tuerie cessera. Jean règlera glorieusement durant trois jours et trois nuits. Puis il disparaîtra. Mais la paix sera pour longtemps assurée dans la vieille Byzance.

XXX

MOÏSE LE PROPHÈTE

et Avdjipîn-Eunuk le géant

Le prophète *Moïse* était d'une taille fort élevée ; de la plante des pieds jusqu'au sommet de la tête, il mesurait quarante aunes — 27 mètres.

Les fidèles vinrent un jour le trouver pour se plaindre d'un certain géant nommé *Avdjipîn-Eunuk* qui leur faisait supporter toutes sortes de vexations et d'injustices.

Avdjipîn-Eunuk était d'une taille bien supérieure à celle de Moïse. Il entrait dans la mer la plus profonde pour y pêcher les poissons, et la mer n'arrivait jamais au-delà de ses genoux. Il étendait ses poissons au soleil pour les faire cuire, puis il les dévorait.

Moïse envoya 3oo hommes vers Avdjipîn-Eunuk pour lui demander s'il le reconnaissait comme prophète et s'il croyait à la véritable religion islamite.

Les envoyés de Moïse rencontrèrent le géant sur une montagne ; il était chargé d'un faix de bois qu'il transportait dans sa demeure.

« Crois-tu à l'Islam et à la mission de Moïse ? lui demandèrent les messagers. »

Avdjipîn-Eunuk se pencha pour entendre ce que lui disaient les envoyés de Moïse ; mais il ne put les comprendre tant ils étaient loin de son oreille. Auprès du géant, les hommes de Moïse étaient ainsi que les fourmis.

A la fin, le géant jeta son fagot sur le gazon et, ayant enfermé les 3oo messagers parmi les troncs d'arbres qui formaient son fardeau, il les emporta dans sa maison.

En rentrant chez lui, Avdjipîn-Eunuk enferma les courriers dans une étable, et il dit à sa femme :

« Garde-les avec soin tandis que j'irai chercher un rocher qui les écrasera, eux trois cents, d'un seul coup. »

Les malheureux se lamentèrent et ils supplièrent la femme du géant de demander leur grâce à son mari. La femme se laissa toucher et, lorsque revint Avdjipîn-Eunuk avec le rocher, elle demanda leur pardon.

« Allez dire à Moïse votre maître, ce que vous avez vu ! s'écria le géant, en les envoyant dans leur pays. »

Les messagers à leur retour racontèrent à Moïse ce qu'ils savaient du géant Avdjipîn-Eunuk.

Moïse se mit en prières et invoqua le Seigneur.

« Je vais abattre ce géant, dit l'Éternel ; tu le tueras.

— Mais comment oserai-je jamais me mesurer avec lui ? il me sera impossible de le vaincre.

— Tu iras le combattre et tu le vaincras. »

Moïse partit à la recherche du géant. L'ayant rencontré : « Reconnais-tu ma mission ? lui cria-t-il. Crois-tu à la loi de l'Islam ? Dis que tu es fidèle ; sinon apprends que je suis venu pour te punir ! »

Avdjipîn-Eunuk saisit une énorme pierre et se prépara à la lancer sur Moïse.

A l'instant, Dieu envoya un grand oiseau qui perça la pierre d'un trou par le milieu.

« Allons, Avdjipîn, crois en la vraie foi ! Fais-toi Musulman ! lui dit Moïse. »

Le tyran éleva la pierre fort au-dessus de sa tête, mais le bloc de grès lui échappa et s'enfonça sur ses épaules.

Tandis qu'Avdjipîn-Eunuk essayait de retirer la pierre, Moïse brandit son sceptre, long de plus de quarante aunes, fit un saut vigoureux et atteignit le géant au fémur. Avdjipin tomba et Moïse lui trancha la tête (1).

(1) *Conté par Youssouf-Hafiz-Zadi, Turc, né à Zilé, Asie-Mineure, âgé de 26 ans, étudiant en théologie.*

XXXI

KIZ-TACHI

PIERRE A LA FILLE

I. — Lors de la construction de Sainte-Sophie, une jeune vierge enleva une grosse pierre à Macrohori (village de Constantinople), et, tout en tricotant, la mit sur sa tête et la porta vers l'église que l'on édifiait. On sait que ce furent les démons (*djinns*) qui élevèrent Sainte-Sophie. En route, un démon se montra devant la jeune fille et lui dit : « Où vas-tu ? — Je vais porter cette pierre à l'église en construction. Elle pourra servir de colonne. — Il est trop tard, car le monument est achevé. Dépose la pierre en cet endroit, et va te convaincre de ce que je viens de t'assurer. »

La jeune vierge suivit ce conseil. Déposant

la pierre, elle courut à Sainte-Sophie et vit que l'église était toujours en voie de construction.

Revenant à l'endroit où elle avait rencontré le génie, elle essaya de reprendre la pierre, mais, malgré tous ses efforts, elle ne put la soulever. La pierre resta en cet endroit et fut depuis désignée sous le nom de *Kiz-Tachi* (*Pierre à la Fille*) (1).

II. — Autrefois, lorsqu'un jeune homme avait des doutes sur la virginité de sa fiancée, il conduisait sa promise vers la Pierre à la Fille. Si la jeune fille pouvait passer à travers un trou pratiqué dans la pierre, c'était un signe certain de virginité.

On assurait aussi que ce jeune homme pouvait interroger la Hiz-Tachi. En appliquant l'oreille contre la pierre, il entendait — si la fille était vierge — une voix qui le rassurait. Si la pierre était muette, il était certain que sa fiancée avait perdu sa vertu (2).

(1) *Conté par Ahmet-Husni, Turc, né à Constantinople, âgé de 37 ans. — 1886.*

(2) *Conté par Périclès Démétriou, Grec, né à Konieh, âgé de 32 ans. — 1886.*

III. — Quelques personnes disent que la Kiz-Tachi n'est autre chose qu'une colonne funéraire. Cette pierre est aussi élevée que l'obélisque de la place de la Concorde ; elle est surmontée d'une autre pierre taillée aux angles sont sculptés des aigles. Un certain roi ayant appris d'un oracle que sa fille mourrait de la piqûre d'un serpent, avait fait enfermer son enfant au haut de la tour de Léandre — *Kiz-Coulessi.* — Un jour ce roi envoya un panier de raisins à sa fille. Un serpent, caché parmi les grappes, mordit la jeune fille qui mourut. Le roi, pour préserver le cadavre de sa fille, fit déposer le corps dans un coffre de bronze que l'on plaça sur la colonne. Le serpent y monta néanmoins, perça le coffre et mangea la langue de la jeune fille.

XXXII

LA MAIN DE LA JUSTICE DIVINE
ET
Zumbul-Effendi

Dans le quartier de Constantinople nommé *Kodjha-Moustafa-Pacha*, on voit un vieil arbre déchaussé, entouré d'une clôture. Les racines sont rongées par les années. Les Turcs disent que cet arbre ne tient debout que par un véritable miracle. En dehors de son ancienneté, il offre une particularité curieuse : son tronc et ses branches sont complètement entourés de chaînes. Les légendes que l'on raconte à propos de cet arbre sont très nombreuses. Nous en citerons quelques-unes.

I. — D'après les traditions grecques, sous les empereurs helléno-romains de Constantinople, il y avait sur cet arbre une longue chaîne terminée par une main.

Lorsque survenait une constestation en justice, les plaideurs se présentaient sous l'arbre et le plaignant invoquait la main de la justice divine. Si la main descendait sur sa tête, la justice de Dieu lui donnait raison si elle remontait, la justice lui donnait tort.

II. — Lorsqu'un marché était pour se conclure, le vendeur et l'acquéreur se rendaient sous l'arbre. L'acheteur comptait dans la main de justice le prix de son acquisition. Lorsqu'il arrivait à la juste valeur de la chose achetée, la main se refermait.

III. — Un jour un homme qui venait d'acheter un cheval se rendit sous l'arbre. A peine il avait mis dans la main de justice le centième de la valeur de l'animal, que la main se referma. Les deux hommes en demeurèrent interdits.

Le lendemain, le cheval mourut. L'acheteur en vendit la peau au prix juste de l'argent remis dans la main de la justice divine.

IV. — Un débiteur niait devoir une cer-

taine somme que lui avait prêtée un de ses amis. Son créancier l'invita à tenter le jugement de la main de justice.

Le débitant, homme rusé, mit l'argent qu'il devait à l'intérieur d'un gros bâton. Le créancier se plaça sous la main de la justice divine. La main descendit. Il avait donc raison de réclamer la dette.

Le débiteur avant de tenter l'épreuve dit à son adversaire : « Tenez ce bâton tandis que je me placerai sous la main de justice. »

Le créancier prit le bâton et le débiteur invoqua la main en ces termes :

« Main divine, je l'atteste ! N'ai-je pas payé cet homme ? Ne lui ai-je pas remis son argent ?»

Et de fait le créancier tenait l'argent dans le bâton ! qu'allait répondre la main ?...

La main de la justice divine se retira avec un bruit épouvantable. Et depuis elle ne descendit plus.

V. — Quelques Grecs attribuent à l'empereur Léon le Sage l'invention de la main de la justice divine. Ce serait un talisman à ajouter à la liste déjà longue de eeux dont ce grand magicien avait doté la ville de Constantinople.

Après les traditions grecques, voici les traditions ottomanes.

VI. — Les Turcs racontent qu'auprès de l'arbre à la chaîne était un couvent où vivait, avec ses adeptes, un certain *schéik* nommé *Zumbul-Effendi*.

Un jour un de ses disciples lui dit :

« Depuis longtemps je suis à ton service et pourtant tu ne m'as point accordé le don divin d'être schéik. »

Zumbul-Effendi, qui savait que son disciple n'était point encore arrivé à la perfection religieuse, lui dit :

« Prends ce petit bout de chaîne et vas attacher cet arbre qui, sans cela, tomberait bientôt sur la mosquée. — Comment ferais-je pour attacher un arbre aussi gros avec une chaîne aussi petite ? répondit le disciple. »

Alors un autre des adeptes de Zumbul-Effendi demanda la permission d'enchaîner l'arbre, et, sur la réponse favorable du schéik, il se mit au travail. Et plus il faisait de tours, plus la chaîne s'allongeait.

Zumbul-Effendi reconnut que Merkêz-Effendi, ainsi se nommait le second disciple était arrivé à la perfection religieuse.

Zumbul lui donna sa bénédiction et le nomma schéik. Merkêz-Effendi s'en alla plus loin s'établir dans un *thêké* à part.

VII. — Auprès du mausolée de Zumbul-Effendi, on voit celui de *Fatimé* et de *Zéinêb*, filles de *Hussein*, le petit-fils du Prophète.

Ces deux vierges étant tombées entre les mains des chrétiens, furent conduites devant l'empereur de Constantinople qui leur demanda de renier la foi de l'Islam. Elles s'y refusèrent. L'empereur leur promit la main de ses fils, mais encore ses sollicitations furent inutiles. Des promesses, il passa aux menaces, et il finit par les faire jeter dans une prison où elles moururent oubliées.

Une nuit, Fatimé et Zéinêb apparurent en songe au glorieux Sultan-Mahmout. Le sultan à son réveil fit faire des fouilles à l'endroit qu'il avait vu en rêve, et l'on y trouva les saintes reliques des deux vierges. Les deux sœurs se tenaient embrassées. Sultan-Mahmout ordonna de construire un mausolée en cet endroit, et l'on entoura le tombeau d'une grille de fer.

VIII. — Lorsqu'un individu tombe gravement malade, les parents vont demander au

gardien du mausolée de Zumbul-Effendi un peu de la terre qui recouvre les filles d'Hus-séin. Cette terre est placée dans le lit du malade ; elle a la vertu de hâter la mort ou d'amener une prompte guérison.

Cette terre doit être rapportée au gardien qui la replace sur le tombeau des deux vierges.

Les trois premiers vendredis de chaque mois, et particulièrement du mois lunaire Mouharrêm, les Turques et les chrétiennes donnent des mouchoirs aux *mouezzins* qui les font tourner au haut des minarets tandis qu'ils font la lecture du *Salâ* (1).

Les *muezzins*, après le *salâ*, descendent du minaret en tenant en main un grand nombre de mouchoirs qu'ils rendent à leurs propriétaires.

Ces mouchoirs attachés sur la tête ou à la ceinture, guérissent de toutes espèces de maladies.

Pendant le *salâ*, les filles ou les femmes à marier, les enfants qui ne peuvent pas parler

(1) *Salâ*, invitation à la prière solennelle du vendredi. Le *Salâ* est proclamé du haut du minaret. Il se fait une heure et demie avant midi.

ou qui ne marchent point, font trois fois le tour du tombeau des filles d'Husséin et du vieil arbre à la chaîne.

Les filles et les femmes se marient facilement, les enfants marchent ou parlent sur le champ.

Nous avons omis de dire que ces pratiques doivent être répétées trois fois à huit jours d'intervalle.

X. — On suspend au tombeau de Zumbul-Effendi, dans le mois de Mouharrêm, un sac renfermant 41 raisins secs et un porte-plume. Au bout de quelques jours on retire le sac et on l'emporte chez soi. Aux enfants qui ne veulent pas aller à l'école, on offre chaque jour un de ces raisins (pendant 41 jours).

Lorsque le sac est vide, l'enfant devient l'un des plus appliqués de son école.

XI. — Il est d'usage de placer sur le sol du tombeau des mouchoirs et des sacs contenant une ou deux onces de riz. On les y laisse quelques jours. Ce riz sert à préparer un pilau ou un potage très renommé pour la guérison de toutes les maladies. On lui accorde même le pouvoir de faire réaliser tous les désirs.

Il y a toujours de 200 à 250 sacs sur le tombeau.

XII. — Les femmes stériles, les hommes qui veulent obtenir de grandes dignités, achètent une rose au gardien du mausolée de Zumbul-Effendi. En portant cette rose sur la chair pendant quarante jours, et en l'avalant ensuite, les femmes ont des enfants, les hommes sont appelés à de grandes charges dans l'État.

XIII. — Le dixième jour du mois de Mouharrêm, le schéik actuel du mausolée — c'est un homme très vertueux à ce que chacun assure — prend un grand vase rempli d'eau, invoque la bénédiction de Dieu, et verse le liquide dans un puits situé dans une cellule voisine du mausolée de Zumbul-Effendi.

Ce jour-là seulement, l'eau du puits jaillit à une hauteur considérable. Le gardien la distribue aux femmes — même aux chrétiennes — qui l'emploient pour guérir de tous les maux.

XXXIII

LE COUVENT
DE
NOTRE-DAME-AU-LAIT

A une heure de marche au S. de Coum-Bayi, il y a un couvent consacré à Notre-Dame-au-Lait. Auprès du couvent sont trois *agiasma* fréquentés par les Grecs, les Arméniens et les Turcs des environs.

A. — Le premier *agiasma* est sous le nom de Saint-Jean-le-Baptiste. Il a la vertu de guérir l'ophthalmie.

B. — Le second *agiasma* est nommé *agiasma à la gale*; il a la vertu de guérir la gale. Les galeux y vont en pélerinage et s'y lavent le corps complètement. Parfois les malades font apporter de l'*agiasma* et se lavent dans leur maison. L'eau de cet *agiasma* n'est pas potable. Elle est moins abondante que celle du premier.

C. — Auprès de ce dernier *agiasma*, il en est un autre. On raconte qu'une ou deux fois par mois, principalement au moment de la pleine lune, une chose lactée, grande comme une assiette, surnage à la surface du réservoir. Au bout de quelques minutes, elle se décompose et se change en parties aussi ténues qu'un fil de coton. On recueille cette substance et on l'offre aux femmes qui n'ont pas de lait. Ces femmes la boivent avec un religieux respect, et elles ont ensuite du lait en abondance.

Dans le couvent, il y a une vieille religieuse qui offre du pain et un oignon aux femmes accourues. On mange le pain et la moitié de l'oignon avant de boire l'*agiasma*. Le lait arrive aussitôt en abondance dans les mamelles de la femme.

Il va sans dire que la femme aux seins arides doit s'approcher de l'*agiasma* avec un respect profond. Elle ne doit être accompagnée d'aucun homme.

La seconde moitié de l'oignon est emportée à la maison. On la mange avant de boire l'*agiasma*.

L'eau de cet *agiasma* se porte, comme la

chose lactée, chez les femmes manquant de lait. Mais la meilleure manière d'obtenir satisfaction, c'est de faire le pèlerinage de Notre-Dame-au-Lait.

XXXIV

JÉSUS ΑΝΤΙΦΩΝΗΤΗΣ RESONNANT

Dans l'église de Saint-Georges, à *Kérémith-Mahlessi*, dans le voisinage du patriarcat grec œcuménique, il y a une image de Jésus-Christ tenant un Évangile dans la main gauche tandis que la main droite bénit. A côté de l'Évangile, il y a cette inscription :

ναι, τά ἐπῆρες

OUI, TU LES A REÇUS.

Au-dessous de cette inscription est représenté tremblant et à genoux un juif qui dit :

Επῆρά τα, Χριστί μου, ἐπῆρά τα, μόνον μὴ μὲ ὀργισθῆς.

JE LES AI REÇUS, MON SEIGNEUR, JE LES AI REÇUS ; SEULEMENT NE TE METS PAS EN COLÈRE CONTRE MOI.

A droite de l'image de Jésus-Christ, il y en a un autre représentant un homme debout qui prie Jésus en ces termes :

Κύριε Ἰησοῦ Χριστέ, ὅπου ἐγγύθης εἰπί ἐπῆρε τό χρέος ἐτοῦτος ὁ Ἑβραῖος.

SEIGNEUR JÉSUS CHRIST, TOI QUI ES DEVENU MON GARANT, DIS : EST-CE QUE CE JUIF A REÇU CE QUE JE LUI DEVAIS ?

Jésus-Christ s'appelle αντιφωνητής, résonnant — parce que l'image de Jésus-Christ résonna et répondit au chrétien débiteur et au juif créancier (1).

Voici l'histoire explicative :

Constantin le Grand avait fait peindre une image du Christ qu'il dressa au milieu du Marché-aux-Vases-de-cuivre. Une lampe brûlait nuit et jour devant l'*ikone*. L'image était fort vénérée.

Dans le quartier, il y avait un certain marchand qui voyageait souvent pour ses affaires. Il avait acquis une fortune très considérable. Au retour d'un voyage, il fit nau-

(1) *Raconté le 13 mai 1887 par George Anastassiadis, Grec, né à Constantinople, âgé de 54 ans, marchand d'indiennes.*

frage et la mer engloutit tous ses biens. Il rentra chez lui tout nu.

Comme il avait un riche ami qui était juif, il alla le trouver pour lui emprunter de l'argent.

« Prête-moi, lui dit-il, quelques pièces d'or pour reprendre mon commerce sur la mer. Ou je périrai, ou je gagnerai ma vie.

— Je te prêterai volontiers, répondit le juif, si tu as des témoins et des garants.

— J'ai bien un témoin, mais je n'ai point de garant, car j'ai fait naufrage, j'ai tout perdu. Comment saurais-je trouver un garant ?

— En ce cas, je ne puis rien te prêter.

— Eh bien, oui, j'ai un garant ! Suis-moi. Nous allons trouver Jésus-Christ. Il sera mon garant. »

Le juif suivit le chrétien. Tous deux arrivèrent au Marché-aux-Vases-de-cuivre où se trouvait l'image de Jésus-Christ.

« Voici mon garant, dit le chrétien. Si je retourne sain et sauf de mon voyage, je te rendrai l'argent et l'intérêt. »

Le juif, connaissant la vertu du chrétien, lui prêta l'argent demandé. Le marchand fit

son voyage par mer et fut heureux dans ses affaires.

En revenant vers Constantinople, le marchand se dit :

« Qui sait ce qui peut m'arriver pour mes péchés? Il faut que je sépare de ma fortune ce que je dois au juif. »

Il prit une boîte, la remplit de ce qu'il devait au juif, la ferma et l'enduisit de poix.

« Seigneur Jésus, dit le chrétien, tu es mon garant; je te remets ce que je dois au juif et je te charge de le lui remettre. »

Et, prenant la boîte, il la jeta à la mer.

Ce jour-là, le juif se promenait avec ses domestiques au bord de la mer. Il aperçut une boîte qui voguait, l'envoya chercher, l'ouvrit et y trouva la somme que devait lui remettre le chrétien. Dans la boîte, il trouva aussi cette lettre.

« Ami, je t'envoie tout ce que je te dois, y compris les intérêts. »

Au bout de quelques jours, le chrétien revint à Constantinople et revit le juif qui ne lui parla pas de l'argent reçu. Quelques mois se passèrent. Le juif dit au marchand :

« J'attendais que tu me payasses, mais tu

ne l'as pas fait. Rembourse-moi ce que tu me dois. Je ne t'en ai pas parlé plus tôt, par crainte de te chagriner.

Le chrétien demeura fort triste.

« N'as-tu pas reçu, dit-il au juif, l'argent dans une boîte?

— Je n'en sais rien.

— Eh bien! allons auprès de mon garant. Il dira si tu as reçu la boîte. »

Le juif et le chrétien se rendirent au Marché-aux-Vases-de-cuivre.

« Voici mon garant, dit le marchand en montrant l'image du Christ. Interrogeons-le.
— O Jésus, fils unique de Dieu, tu es devenu le garant du pécheur. Dis à ton serviteur si le juif a reçu ce que je lui devais. »

Aussitôt l'image fit entendre ces mots :

« Oui, il l'a reçu! oui, il l'a reçu! »

Le chrétien fut transporté de joie en entendant cette réponse. Le juif, frappé de cécité, se mit à avouer à haute voix et dit :

« Je l'ai reçu, Seigneur! Seulement, ne te mets pas en colère contre moi! »

Le juif se fit chrétien et fut baptisé avec toute sa famille.

XXXV

L'ÉGLISE ARMÉNIENNE DJARHABAN - ASTFADJADJINN
NOTRE-DAME LA DESTRUCTRICE

Ce qu'est Notre-Dame-aux-Poissons pour les Grecs, Eyoub pour les Turcs, Notre-Dame la Destructrice — *Djarhaban-Astfadjadjinn* — l'est pour les Arméniens à Qara-Qumruque, près de la porte d'Andrinople, ou Edirné-Qapoucy, à Constantinople.

Tout fidèle Arménien va au pèlerinage de Notre-Dame la Destructrice. Les personnes arrivant à Constantinople ou en partant y vont en pèlerinage. Le jeudi et le dimanche, on y voit une foule de pieux Arméniens et Arméniennes. On y fait les mêmes cérémonies, on y pratique les mêmes coutumes, on y a les mêmes superstitions qu'à Baloucli ou à Thaqavor. Aussi éviterons-nous d'en parler.

D'où vient ce nom de Notre-Dame la Destructrice. Voici ce que nous raconta à ce sujet, en août 1888, un Arménien nommé *Avédisse-Mourad*, né à Anquih en Arménie.

Vers l'est de Van, en Arménie, à quatre heures de marche, il y a un village arménien nommé Anquih. L'apôtre Thaddée, frère de Saint-Jacques le Mineur, voulut y construire une église consacrée à Notre-Dame. On fit les fondations du monument. Comme les murailles s'élevaient, les démons les détruisirent et les jetèrent au-delà du rocher, dans la rivière d'Araratne.

Le saint apôtre se remit à l'œuvre. Les démons détruisirent encore les murailles. Et par six fois, il en fut ainsi. Enfin, désespéré, Thaddée se rendit au mont Ararat où saint Thomas avait, quelques années auparavant, construit une église sous l'invocation de Notre-Dame, et il s'y retira.

Au bout de quelque temps, Thaddée entendit une voix céleste qui lui ordonnait de retourner à Anquih, de renverser le rocher sous lequel il enfermerait les démons. De plus, la voix ajouta que Thaddée trouverait sous le rocher la pointe de la lance avec la-

quelle le centurion avait percé le côté du Christ. Thaddée devait enfoncer cette lance dans le rocher. A cette place, une huile abondante sortirait pour l'éclairage de la nouvelle église.

Thaddée retourna à Anquih. Il renversa le rocher sur les démons, trouva la lance, l'enfonça dans le roc et en fit jaillir une source d'huile.

Dans le voisinage du rocher, il y a un *agiasma*. L'eau et le limon de l'*agiasma* guérissent toute espèce de maladies.

Les pèlerins se servent de l'huile jaillissante pour frictionner la partie malade. Ils se guérissent ainsi très rapidement. Mais il faut se servir en même temps de l'*agiasma* si l'on ne veut aggraver la maladie.

Le 15 août, il y a un grand concours de pèlerins arméniens et kurdes.

On raconte qu'un prince kurde, chef de 6.000 hommes, atteint de la gale, se rendit à la ville de Van pour se guérir. Il campa aux environs d'Anquih. Un vieillard arménien du pays s'approcha du prince kurde et lui dit :

« Pourquoi tes serviteurs ne s'approchent-ils de toi qu'avec répugnance?

— C'est que je suis atteint de gale. Je vais à Van pour obtenir ma guérison.

— Pourquoi aller si loin? Va à l'*agiasma* et fais-toi frotter avec le limon de la source. »

Le prince kurde envoya un homme du pays pour chercher du limon de l'*agiasma* et fut guéri.

En reconnaissance de sa guérison, le prince offrit à l'église de nombreux présents. Ses descendants envoient chaque année, le 15 août, sept moutons à l'église. Un de ces moutons est immolé par un Kurde pour les pèlerins kurdes; les six autres sont sacrifiés pour les pèlerins arméniens.

Les pèlerins qui s'approchent de la source d'huile, entendent les lamentations des démons enfermés par saint Thaddée sous le rocher.

Le rocher et la lance sont enfermés dans un coffre à l'intérieur de la chapelle consacrée à Notre-Dame.

Autrefois, l'huile jaillissait en telle abondance qu'elle suffisait à entretenir 40 lampes brûlant nuit et jour. Aujourd'hui, l'huile

n'entretient plus qu'une lampe. On attribue la rareté de l'huile à l'incrédulité du Patriarcat arménien de Constantinople.

Un évêque arménien d'Anquih avait apporté à Constantinople une certaine quantité de l'huile jaillissante. Les gens du Patriarcat jetèrent l'huile dans la rue. Depuis l'huile ne jaillit plus en abondance.

Le prêtre qui lit le *Patarac* — office divin — dans la chapelle de l'huile jaillissante, est frappé de surdité. Le conteur n'a pu nous dire pour quelle raison.

XXXVI

DENIZ - ABDAL

Près de la Porte-Romain — *Thop-Qapoussi* — à Constantinople, il y a un tombeau dans une maison turque. Voici ce qu'on rapporte sur ce tombeau :

Le tombeau est celui de Déniz-Abdal. Ce personnage était un homme très pauvre. Arrivé à Scutari, sur la côte asiatique du Bosphore, lorsqu'il venait de l'Asie mineure, il voulut passer à Constantinople. Mais comment traverser le Bosphore? Car Déniz-Abdal n'avait pas d'argent. Il se mit bien bravement à marcher sur le Bosphore et il arriva à Constantinople.

Il vécut dans le quartier où se trouve son tombeau. Les Turcs ont une grande vénération pour ce saint. Les fiévreux font le pèlerinage du tombeau. L'homme qui le dessert

donne aux dévôts un peu de terre et aussi trois feuilles vertes du laurier qui pousse sur le tombeau.

Bien qu'il soit préférable de faire le pèlerinage, on peut se faire apporter la terre et les trois feuilles. Au moment de l'attaque de fièvre, on met la terre dans un verre d'eau et on l'avale. Puis on fait une fumigation avec l'une des feuilles.

Les chrétiens vont aussi au tombeau et sont bien reçus par le gardien.

On se garde de toucher le laurier de Déniz-Abdal. Malheur à qui porterait la main sur cet arbre !

Un charpentier nommé Yani Calfa qui travaillait dans le quartier, fut un jour chargé par le gardien d'enlever quelques rameaux superflus au laurier de Déniz-Abdal. Le charpentier tomba à bas du laurier et dut garder le lit pendant plusieurs mois.

Plusieurs fois, on a voulu construire un mausolée à Déniz-Abdal. Mais le Saint ne le souffre point. Aussi n'a-t-il qu'un simple tombeau.

Les saints de l'Islam ne ressemblent point à ceux du Christianisme. Des saints exigent

un mausolée; d'autres le refusent. Certains ne laissent pas connaître l'endroit de leur sépulture; d'autres le font connaître après de longues années.

Le quartier où se trouve le tombeau de Déniz-Abdal porte le nom du Saint. *Déniz*, en turc, signifie *la mer*; *Abdal*, en persan, veut dire *mendiant vénéré comme un saint à cause de sa bonhommie*. Déniz-Abdal signifie donc le *bonhomme de la mer*. Quelques-uns le nomment encore *Yonouz-Abdal*, ce qui, en arabe, a le sens de *Jonas* ou de *Dauphin*.

XXXVII

L'ÉGLISE DE St-DÉMÉTRIOS

L'Eglise de Saint-Démétrios est située à *Tatavla* (Constantinople). A l'intérieur, on voit une sorte de licou attaché à l'image de Saint-Démétrios. C'est le licou dont le saint se servait en son vivant. D'après une autre opinion, ce n'est point un licou de cheval mais bien un instrument de mortification dont se servait un certain suisse de l'ancienne église à *Kassim-Pacha*. Qu'importe !

Les personnes qui souffrent de maux de tête vont à l'église de Saint-Démétrios. Le prêtre desservant place le licou sur la tête du malade et récite quelques prières. Aussitôt le malade se trouve guéri. Ce pèlerinage se fait par trois fois.

Les pèlerins sont particulièrement des Grecs. On trouve parfois parmi eux des catholiques, des Arméniens et des Turcs.

XXXVIII

L'ÉGLISE DE St-MINAS

L'Eglise de *Saint-Minas* à *Psanmathia* (Constantinople) est très fréquentée par les personnes qui ont perdu quelque objet. Pour retrouver l'objet perdu ou volé, on allume une chandelle devant l'image du Saint et l'on dit une prière. Au bout de quelques jours on rentre en possession de l'objet disparu.

Il y a déjà longtemps, un grand incendie se déclara dans le quartier. Toutes les maisons furent brûlées. Il n'y eut de sauvé que l'église et ses immeubles.

Ce jour-là, une Arménienne vit un chevalier, armé et équipé comme Saint-Minas, qui se promenait à cheval sur le toit de l'église et des immeubles qui en dépendent.

C'était le grand Saint qui protégeait son église.

XXXIX

LE TOMBEAU DE MERQUÊZ-EFFENDI

Merquêz-Effendi, devenu *scheik* par la bénédiction de *Zumbûl-Effendi*, se retira dans une localité voisine de la *Porte de Mevléhané* à Constantinople. Il demanda en mariage la fille du Sultan ; mais l'empereur lui refusa cette faveur. Le schéik ne se tint pas pour battu. Il épouvanta le Sultan par des rêves menaçants, si bien que celui-ci finit par consentir au mariage, sous la condition que Merquêz-Effendi lui remettrait un certain nombre de sacs d'or. Le schéik prit des sacs, les remplit de terre et les envoya au palais. Mais en chemin, la terre se changea en or. Merquêz-Effendi épousa la fille du Sultan.

A quelques mois de là, l'empereur alla rendre visite à sa fille. Il la trouva occupée à préparer la cuisine et à servir les disciples de Merquêz Effendi. Le Sultan en témoigna sa tristesse.

« Je ne suis pas à plaindre, mon père, dit la princesse. Enviez plutôt mon sort. Montez sur mon pied, appuyez-vous sur mon bras, et regardez par dessous (le bras). »

Le Sultan aperçut alors le monde entier étendu sur une petite nappe; il y vit tout ce qui se passait sur la terre ; il apprit les choses les plus cachées; il lut dans tous les cœurs.

« Je comprends maintenant! s'écria le Sultan. Je quitterais mon trône pour être à ta place! »

Le mausolée de Merquêz-Effendi est un lieu de pèlerinage. Les pèlerins vont par un passage étroit à une petite fontaine où ils ramassent deux cailloux. On emporte ces pierres et on les porte sur soi jusqu'à ce qu'on ait obtenu la faveur désirée. On doit ensuite retourner à la fontaine et y replacer les cailloux en laissant quelque offrande au tombeau de Merquêz-Effendi.

Si le pèlerin n'a pas le cœur assez pur lors du premier voyage, il ne peut repasser par le chemin étroit où il se voit enfermé. Il retourne en arrière et sort par une ouverture pratiquée au-dessus du défilé.

XL

OUÏQOU-DÉDÉ

LE PÈRE SOMMEIL

Aux environs de *Sylivri-Capou*, dans l'intérieur de la forteresse, on trouve le tombeau de *Ouïqou-Dédé*. Si quelqu'un souffre d'insomnies pour quelque cause que ce soit, il doit aller au tombeau du Père Sommeil. Le gardien du mausolée remet un peu de terre au pèlerin. On place cette terre sous l'oreiller de la personne qui ne peut dormir. L'effet salutaire ne tarde pas à se faire sentir.

XLI

LE TOMBEAU
DE
KÉMAL-EFFENDI

Le tombeau de *Kémal-Effendi* est situé dans le cimetière de *Egri-Capou*, à Constantinople. On y amène les enfants qui dépérissent ou qui sont atteints d'aphasie. Le malade doit arriver vers le point du jour, avant le lever du soleil. On le place quelques minutes sur la tombe de Kémal-Effendi.

Le parent qui a amené l'enfant malade doit se retirer *sans regarder en arrière*.

La femme mauresque qui dessert la tombe dit quelques prières. Puis une autre personne relève l'enfant qui ne tarde pas à revenir à la santé. Cette visite doit se faire trois samedis de suite.

XLII
L'ÉGLISE
DE
SAINT-MICHEL L'ARCHANGE

Devant l'entrée de l'église, il y a une petite chapelle avec une *agiasma* (source miraculeuse). L'entrée de cette chapelle est à l'Est. Vers l'Ouest, il y a un trou pratiqué au niveau du sol. Par ce trou, qui se trouve au fond de la chapelle, on fait passer et repasser par trois fois les enfants rachitiques ou qui dépérissent. On fait revenir l'enfant dans la chapelle, les deux premières fois par le côté droit, la troisième fois, par le côté gauche. Cette cérémonie ne se pratique que le samedi matin. A la sortie, on allume des chandeliers autour de la source miraculeuse et l'on fait une prière. L'enfant revient à la santé et son corps se développe. L'église de Saint-Michel l'Archange se trouve à *Palata* (Constantinople).

XLIII

LA MOSQUÉE LALÉLY

Un certain savetier fort âgé vivait pauvrement de son métier. Comme il portait constamment une tulipe sur la tête, on l'avait surnommé *Lalély*.

Lalély ne fréquentait point les mosquées, ainsi pourtant que doit le faire tout bon musulman. Aussi le voyait-on d'un mauvais œil dans le quartier qu'il habitait.

Des Turcs prient cinq fois par jour à la mosquée, et c'est un grand devoir pour les fidèles que d'inviter à la prière ceux qui n'ont point l'habitude d'accomplir ce devoir religieux.

Un certain vendredi, un messager vint dire à Lalély que les fidèles l'invitaient à la prière de midi. Lalély répondit à l'envoyé :

« Ferme les yeux et monte sur mon pied. »

Le messager fit ce que lui demandait le savetier.

« Ouvre les yeux, reprit Lalély. »

L'homme ouvrit les yeux. Et voilà qu'il se vit avec le savetier dans la sainte mosquée de la Mecque. Tous les deux lurent la prière de midi.

« Maintenant, dit Lalély, ferme les yeux et monte sur mon pied. »

Puis : « Ouvre les yeux. »

L'envoyé ouvrit les yeux et se retrouva à Constantinople dans la boutique du savetier.

L'homme ne manqua pas de courir aussitôt à la mosquée et de raconter aux fidèles ce qu'il avait vu.

Depuis cet événement miraculeux, les musulmans conçurent la meilleure opinion du savetier à la tulipe, et ils le nommèrent Lalély-Dédé, *Dédé* étant le qualificatif respectueux qu'on donne aux anciens derviches.

Un jour, Sultan-Mustapha, qui faisait édifier une mosquée nouvelle, alla en compagnie de son vieux précepteur, visiter Lalély-Dédé, le Père à la Tulipe.

« Que peut-on faire de plus agréable en ce monde ? demanda Sultan-Mustapha.

— Ce qui est le plus agréable, répondit Lalély-Dédé, c'est de manger, de boire, de p..... et de ch... »

Sultan-Mustapha trouva fort indécente la réponse du derviche.

Il lui adressa des reproches très sévères.

Mais Lalély-Dédé reprit :

« Grand Sultan-Mustapha, il n'y a rien de plus agréable dans la vie que ces quatre choses. Si tu n'es pas de cet avis, ne fais aucune de ces actions. »

Sultan-Mustapha, à peine rentré au palais, voulut infliger une punition bien méritée à Lalély-Dédé.

« Demain matin, le derviche sera puni ! dit-il. »

Mais, vers minuit, le sultan se sentit le ventre gonflé. Il ne pouvait plus ni p...., ni Et le ventre toujours enflait ! Se souvenant de la réponse du savetier, il donna l'ordre d'amener Lalély-Dédé au palais impérial.

A son arrivée, le derviche parla en ces termes :

« Grand Sultan, il n'y a rien de plus agréable en cette vie que de manger, de boire, de p.... et de

— Je reconnais que tu as raison, Père à la Tulipe, je te prie de me guérir. »

Lalély-Dédé toucha le ventre du sultan, récita quelques prières, et le souverain des croyants fut guéri.

« Quelle récompense désires-tu ? demanda Sultan-Mustapha.

— Voici ce que je veux, grand sultan. Fais que la mosquée en construction soit placée sous mon nom. Et, en vérité, je te le dis, on m'inhumera dans cette mosquée et une source d'eau coulera éternellement de mon nombril. »

Sultan-Mustapha accepta.

Lorsque Lalély-Dédé mourut, on l'inhuma dans la nouvelle Mosquée de Lalély. Et depuis une fontaine sourd de son tombeau.

La Mosquée se nomme : *Lalély-Djamissi* (1).

(1) *Conté par Chemey-Effendi, âgé de 63 ans, riche propriétaire turc, né à Constantinople. — 1886*

XLIV

KOSCA

Le quartier qui avoisine la Mosquée de Lalély s'appelle *Kosca*. C'est un des plus fréquentés de Constantinople.

On raconte ainsi l'origine du nom du quartier Kosca :

Dans ce quartier, vivait un pauvre épicier chrétien nommé *Kosca* (Constantin). Un jour, un derviche entra dans la boutique et demanda à manger. L'épicier lui donna à manger et ne voulut rien recevoir pour ce service.

« Tu me parais, lui dit le derviche, un homme de bien. Tu es charitable, donne-moi l'hospitalité pour la nuit, car je suis un pauvre étranger. »

Kosca accepta et donna un lit à son hôte.

Le lendemain, le derviche lui dit :

— Je suis frappé de ta générosité, vraiment tu es un homme de bien. En récompense, je te donne ce talisman ; quand tu désireras quelque chose, tu l'approcheras du feu. Alors un Maure se présentera, il t'apportera tout ce que tu lui demanderas ; il te rendra le service que tu désireras. Je te recommande, cependant, de te contenter de peu; autrement tu serais malheureux ! »

Ayant parlé, le derviche s'en alla.

Le soir venu, l'épicier approcha le taliman du feu. Aussitôt un Maure se présenta et dit respectueusement :

« Mon maître, me voici ; je suis à votre disposition, j'attends vos ordres !

— Apporte-moi de l'argent ! lui commanda l'épicier. »

Le Maure disparut, puis il revint apportant un sac d'argent.

Le jour suivant, l'épicier se servit de nouveau du talisman et se fit apporter une somme d'argent plus considérable que la première. Et chaque jour il exigea davantage.

Ainsi le pauvre épicier devint le plus riche bourgeois du quartier. Il acheta des propri-

tés, des maisons, des boutiques, au grand étonnement de ses voisins qui ne savaient par quel moyen il acquérait des richesses aussi importantes.

Pendant ce temps, l'argent disparaissait dans le Trésor. Les ministres avaient soupçonné les gardiens et s'étaient mis à veiller eux-mêmes. Mais le Trésor public n'en diminuait pas moins. Alors on chargea la police de rechercher les voleurs.

Un homme de la police entra un jour dans un café du quartier de Kosta. On devisait justement de l'épicier.

« Voyez-vous, ce Kosca! disait l'un, jadis, c'était le plus pauvre commerçant du quartier, et maintenant il achète toutes les propriétés qui sont à vendre.

— Et cependant, disait un autre, son commerce ne lui rapporte pas grand'chose! Comment s'enrichit-il?

— Il y a quelque mystère caché dans cette affaire! ajoutait un troisième. »

L'agent n'oublia pas de prendre bonne note de ces observations. Il s'en fut chez Kosca, l'arrêta et le conduisit devant le Sultan.

Le malheureux tremblait comme la feuille. Il ne pouvait répondre aux questions du Sultan. Pour l'encourager, le chef des Croyants fit apporter du tabac et du feu et lui ordonna de fumer.

Kosca reprit un peu de courage en apercevant le brasero. Il bourra sa pipe et s'avança vers le feu. Mais ce fut son talisman qu'il approcha des charbons ardents. Au même instant, le Maure se présenta.

« Mon maître, me voici, je suis à votre disposition ; j'attends vos ordres !

— Conduis-moi où tu voudras ! commanda rapidement l'épicier. »

Le Maure prit Kosca et l'emporta... nous ne savons où.

Depuis ce jour on n'entendit plus parler du possesseur du talisman du derviche (1).

(1) *Tradition commune aux Turcs et aux Chrétiens du quartier Kosca.*

XLV

LE PÈLERINAGE D'EYOUB-ENSARI

Le pélerinage le plus fréquenté des environs de Constantinople, est certainement celui d'*Eyoub-Ensari*. C'est le *Baloucli*, la *Notre-Dame-aux-Poissons*, des Turcs. On l'appelle, par abréviation, *Eyoub*. Le vendredi, on y voit une grande multitude de Turcs. Les habitants doivent s'abstenir de toutes actions mauvaises.

Voici les renseignements que nous avons recueillis sur ce pèlerinage.

I. — Légende d'Eyoub-Ensari.

Le prophète Mahomet, l'envoyé de Dieu, après avoir établi son autorité sur les tribus voisines, songea à se choisir un porte-éten-

dard. Après y avoir réfléchi, il voulut que ce choix vînt de Dieu même.

Il fit prévenir les habitants de la Ville Sainte que tel jour il monterait sur un dromadaire, qu'il parcourrait les rues, et que l'endroit où s'arrêterait l'animal indiquerait la main de l'homme chargé de porter l'étendard. Les gens de la ville s'empressèrent d'attacher chacun à sa porte les herbes que le chameau préfère, pensant ainsi attirer la monture du Prophète. Une seule main fit exception; le propriétaire était trop pauvre pour acheter un peu d'herbe.

Au jour fixé, le Prophète monta sur un dromadaire et se mit à parcourir la Ville-Sainte. Quel ne fut pas l'étonnement des habitants lorsqu'ils virent l'animal passer indifférent devant les portes garnies d'herbes, et s'arrêter devant la maison du plus pauvre de la ville.

Mahomet descendit de sa monture et entra dans la maisonnette; le propriétaire et sa femme sortirent aussitôt par respect pour le Prophète de Dieu. Mahomet, resté seul, s'ennuya. Il appela l'homme et lui dit :

« Pourquoi es-tu sorti de ta maison ?

— Quand le seigneur Mohammed, l'envoyé de Dieu, est entré dans mon logis, il n'y a plus eu de place pour moi. La maison était au Prophète !

— Homme, Dieu t'a choisi pour son porte-étendard; tu es le protecteur des fidèles qui sont dans les pays des Romains. »

Ce pauvre homme se nommait Eyoub-Ensari.

Eyoub-Ensari fut heureux dans toutes ses expéditions contre les Infidèles. Il avait lu dans un livre de religion quelques prophéties sur la conquête de Constantinople.

Excité par la foi, Eyoub-Ensari voulut aller prendre cette dernière ville avec l'aide de quelques compagnons d'armes. Ces nouveaux Argonautes étaient au nombre de sept, d'après certaines versions, au nombre de quarante, suivant d'autres.

Eyoub-Ensari se présenta devant le Prophète pour lui dire adieu.

« Où vas-tu ? lui demanda Mahomet.

— Prendre Constantinople aux Romains.

— Tu ne saurais réussir. L'heure n'est pas venue.

— Mais je pourrai mourir martyr.

— En effet. »

Eyoub se mit en route avec ses compagnons d'armes. Il arriva auprès des retranchements de Constantinople. La lutte fut des plus mémorables. Mais accablés par le nombre, Eyoub et ses compagnons moururent en héros.

Après la prise de Constantinople par Mahomet II, les noms des héros d'Eyoub-Ensari étaient déjà oubliés.

Un certain berger qui menait ses moutons au quartier, désert alors, nommé depuis Eyoub, remarqua au plus fort de l'été qu'il se trouvait de l'herbe en abondance dans un coin isolé, une sorte de pelouse ronde où le gazon poussait toujours plus frais et plus vert. Les brebis n'y touchaient point et se prosternaient devant cette petite prairie. L'homme, étonné, courut rapporter la chose aux *Ouléma* — prêtres ottomans —.

Après de longues prières, les Ouléma apprirent que c'était en cet endroit que le héros Eyoub-Ensari était mort avec ses compagnons. Le peuple n'accepta point cette révélation et demanda un miracle.

Un certain jour, les Ouléma suivis d'une

foule innombrable se dirigèrent vers la petite prairie. On se mit en prières. Le peuple avait dit :

« Que l'on voie un pied sortir de la pelouse ! »

Les prières achevées, un pied sortit de la prairie. On ne douta plus dès lors que Eyoub-Ensari et ses compagnons fussent ensevelis en cet endroit.

Mahomet II fit construire deux bains chauds, un pour les hommes et un pour les femmes.

Les hommes impuissants et les femmes stériles y trouvent le bonheur d'avoir des enfants. Ils n'ont qu'à se baigner dans un endroit réservé.

L'entrée de ces bains est interdite aux infidèles, de même que l'entrée de la mosquée.

On assure que cette défense est prise dans l'intérêt des chrétiens. Et l'on raconte quelques légendes à ce sujet.

II. — L'OFFICIER FRANÇAIS

Lors de la guerre de Crimée, un officier français pénétra de force dans le bain des hommes. A peine avait-il fait quelques pas,

que, glissant, il tomba raide mort sur les dalles de marbre. C'était une terrible punition, mais n'était-elle pas méritée par l'impiété de l'infidèle ?

III. — LE COUPLE D'INFIDÈLES

Un couple d'époux infidèles pénétra un jour sous un déguisement turc à l'intérieur de la mosquée d'Eyoub-Ensari. Soudain on vit un homme et une femme tomber évanouis. On courut à eux et l'on reconnut que c'étaient deux chrétiens.

L'entrée de la cour de la mosquée est également interdite aux non-musulmans.

IV. — LE PLATANE DE MAHOMET II

Mahomet II planta un platane dans la cour d'Eyoub-Ensari et il le bénit en ces termes :

« Que tu portes des fruits qui soient très utiles ! »

Les feuilles de ce platane ont la vertu de guérir les fièvres. On boit à cet effet l'eau qui a séjourné quelque temps dans un vase avec les feuilles de l'arbre salutaire.

On dit que sur certaines de ces feuilles, on peut lire le nom de Dieu : Allah !

Sur le tronc du platane de Mahomet II, il y a une cavité dans laquelle on dépose les feuilles tombées et les branches mortes.

V. — LA FONTAINE DU MAUSOLÉE

Dans le mausolée d'Eyoub-Ensari, on voit une fontaine dont l'eau est généralement employée pour rompre le jeûne du Ramazan.

VI.— LES MOUCHOIRS DES MUEZZINS

Les Muezzins, lors de l'appel à la prière du vendredi, agitent au haut des minarets des mouchoirs et d'autres objets que les dévôts leur ont remis. C'est un spectacle des plus curieux. Ces objets doivent être agités au haut de la mosquée d'Eyoub-Ensari trois vendredis de suite. Ils deviennent ainsi des talismans capables de rendre la santé aux malades, et d'amener la réussite de toutes sortes d'entreprises.

Le pèlerinage à Eyoub-Ensari a la moitié de la valeur d'un pèlerinage à la Ville-Sainte de La Mecque. Aussi y vient-on de fort loin.

VII.— LES PIGEONS ET LES CIGOGNES

Les pigeons abondent dans la cour de la mosquée. Ils y sont fort bien traités. C'est un acte de dévotion que de leur jeter du grain. Les pèlerins et principalement les femmes, donnent à manger aux pigeons dans l'espoir d'obtenir rapidement des nouvelles des personnes qui leur sont chères.

Les cigognes, chassées de Constantinople, comme nous le disons au cours de ce travail, vivent en grand nombre dans le quartier d'Eyoub.

Ces oiseaux, la veille de leur départ pour la Mecque et le jour de leur retour, font un pèlerinage aux tombeaux d'Eyoub-Ensari et de ses compagnons, et aux sépultures de tous les héros Turcs.

Ce pèlerinage commence par la mosquée d'Eyoub. Sainte-Sophie n'est pas oubliée (1).

(1) Conté en mars 1887, au quartier d'Eyoub, par plusieurs personnes et particulièrement par un épicier très aimable qui s'était mis obligeamment à notre disposition.

XLVI

ARZOUHAL-TACHI.— PIERRE A PÉTITION.

En s'avançant du quartier d'*Eyoub* par voie de mer vers la jonction de la rivière de *Kéath-Hané* à la *Corne-d'Or*, on voit un rocher sous forme d'îlot. Ce rocher a été détaché du palais de *Chah-Miran*, chef des Serpents. En dessous, dans les abîmes de la terre, est la demeure des démons.

Les malades vont y présenter une pétition ou supplique aux mauvais génies, pour implorer leur protection et obtenir une guérison certaine.

Cette pétition est attachée sur le rocher en même temps que l'on dépose une offrande de sucre aux esprits infernaux.

Cette supplique est présentée le soir. Le lendemain on retourne à *Arzouhâl-Tachi*. Si la pétition et le sucre sont en vue, c'est que la demande a été refusée. Le malade ne recouvrera pas la santé. Si, au contraire, ces objets ont disparu, le malade guérira bientôt.

XLVII

LE QUARTIER BÉLIGRADE

L'ÉPÉE

ET LA CUIRASSE MERVEILLEUSES

Dans le quartier de *Béligrade* vivaient jadis deux artisans excellemment experts, l'un dans la fabrication des épées, et l'autre dans celle des cuirasses. Les épées du premier coupaient un homme en deux morceaux si bien que celui-ci ne sentait point la douleur du tranchant; le second forgeait des cuirasses qu'aucune épée ne pouvait entamer.

Un jour, les deux maîtres se prirent de querelle à propos de leurs talents. Et ils décidèrent de forger une épée et une cuirasse qu'on mettrait ensuite à l'épreuve.

Les artisans se mirent à l'œuvre et ils fa-

briquèrent une épée et une cuirasse comme jamais encore il n'avait été donné à un héros d'en posséder. Au jour dit, les deux maîtres forgerons se présentèrent dans l'arène.

L'homme à l'épée déchargea un grand coup de son arme sur son adversaire.

« N'est-ce que cela? s'écria ce dernier. Tu ne m'as fait aucun mal! »

Mais l'homme à l'épée lui dit en turc :

« *Bel-igrade!* c'est-à-dire *Remue tes reins!* »

Le forgeron agita ses reins et aussitôt son corps se sépara en deux tronçons qui roulèrent sur le sol.

C'est de ce mot *Bel-igrade* qu'est venu le nom du quartier Béligrade (1).

(1) Tradition turque. — Ce nom de *Béligrade* vient probablement, en dépit de la légende, d'une colonie serbe partie de Belgrade.

XLVIII

KELKÉLÉ SALI-AGA

SALI-AGA LE CHAUVE (1)

On n'avait pas encore inventé les canons. La guerre se faisait avec la flèche et la lance. Il y a de cela quatre ou cinq cents ans.

Or, en ce temps-là, vivait à *Bosna-Séraï*, un certain *Sali-Aga* qui était chauve. Les enfants du quartier le tourmentaient et lui jetaient des pierres ; le pauvre chauve ne pouvait se hasarder dans la rue sans être en butte aux quolibets et aux injures des passants.

Le malheureux finit par se résoudre à quitter son pays et à s'en aller par monts et par vaux à l'aventure.

(1) Tradition bosniaque.

Il partit. Au bout de quelques jours, il arriva au sommet d'une montagne. Il y trouva un joli enfant exposé aux ardeurs du soleil. Il eut pitié du petit abandonné, et, enfonçant dans la terre des branches d'arbres, il construisit une hutte pour mettre à l'abri le petit enfant.

Il se remit en marche. Peu après il vit une femme divinement belle dont les cheveux étaient enchevêtrés dans les branches d'un buisson épineux.

« Veux-tu, demanda le chauve, ô femme si jolie ! veux-tu que je débarrasse ta chevelure de ces épines ?

— Oui, bon étranger. Mais prends garde de briser le moindre de mes cheveux ! »

Avec une grande patience et une grande dextérité, le chauve retira la femme du buisson.

« Je veux te récompenser, dit la femme qui était une fée ; prends cette herbe et frottes-en ta tête. »

L'homme obéit et à l'instant il lui poussa une abondante chevelure.

La fée continua :

« Demandes-moi ce que tu désires le

plus, et je te l'accorderai ; car tu m'as sauvée et tu as eu pitié de mon enfant. »

L'homme réfléchit et dit :

« Les enfants de la ville me tourmentaient sans cesse parce que j'étais chauve. Fais que je devienne fort. »

La fée l'allaita de son propre lait. Après cela :

— « Va voir, dit-elle, si tu peux déraciner ce gros chêne qui pousse ici près. »

Kelkélé Sali-Aga employa toutes ses forces, mais il ne put déraciner le chêne.

La fée l'allaita une fois encore.

« Va voir maintenant si tu peux déraciner le chêne. »

L'homme courut à l'arbre et, d'un vigoureux effort, il le jeta sur le sol avec un bruit terrible.

Kelkélé Sali-Aga reprit le chemin de Bosna-Séraï où il arriva au bout de quelques heures.

Les enfants s'aperçurent avec étonnement que les cheveux du chauve avaient repoussé. Mais ils n'en continuèrent pas moins à le tourmenter. Hors de patience, Sali-Aga courut aux enfants, saisissant l'un par les pieds,

l'autre par la jambe ou par le bras, il les jeta dans un fossé ainsi que l'on jette une pierre avec la fronde. Et depuis les enfants cessèrent de l'injurier.

Dans la ville, on connut bientôt la force extraordinaire de Kelkélé Sali-Aga. La renommée du héros se répandit par toute la terre; il n'était géant ni athlète qui pût lutter avec lui.

Un roi d'Egypte, nommé Matho, proposa un combat singulier à l'empereur de Constantinople, en ajoutant qu'il détruirait le royaume de son adversaire si l'empereur n'acceptait point ce combat.

L'empereur était très perplexe. La force de Matho était prodigieuse; comment, lui, chétif, pourrait-il lutter contre cet athlète?

Le conseil du Sultan songea à Kelkélé Sali-Aga, et l'on dépêcha vers lui à Bosna-Séraï un courrier impérial chargé de le ramener au palais.

En arrivant dans la plaine de Bosna-Séraï, le messager vit un laboureur.

« Où demeure Kelkélé Sali-Aga le fort? demanda le courrier. »

Sans répondre, le laboureur éleva dans

l'air la charrue et la paire de bœufs qu'il conduisait et désigna la maison de Kelkélé Sali-Aga. Le courrier n'avait point reconnu le chauve. Il se dirigea vers la demeure.

Kelkélé Sali-Aga, laissant sa charrue, courut vers sa maison et y arriva bien avant le messager.

Le courrier apporta enfin le firman du Sultan. Kelkélé le prit respectueusement, le baisa et le porta à la tête. Puis il offrit à manger à l'envoyé du Sultan.

Kelkélé Sali-Aga fit la prière de la nuit, monta sur son bon cheval et arriva en Égypte le matin même. Sans perdre un instant il annonça son arrivée et se déclara prêt pour le combat singulier.

Le roi Matho connaissait la force de Sali-Aga. Il dit à sa femme :

« Ce chauve me tuera ! »

Et il descendit dans l'arène. La lutte ne dura pas longtemps. Kelkélé Sali-Aga assomma le roi et lui coupa la tête qu'il mit dans un sac. Entrant ensuite au palais, il enleva la reine, la jeta en croupe et, le matin même, il arriva à Constantinople. Se rendant au palais impérial, Sali-Aga se fit annoncer.

On l'introduisit devant le Sultan qui fut étonné de le voir arriver avant le courrier qui n'était pas encore revenu.

« Eh bien ! dit le Sultan, veux-tu aller combattre le roi d'Egypte ? »

Kelkélé Sali-Aga sourit. Ouvrant son sac, il en sortit la tête du roi Matho. On juge de la joie de l'empereur !

« Demande-moi, dit-il au Chauve, tout ce que tu voudras, et je te l'accorderai.

— Je veux, répondit Sali-Aga, que mon pays soit affranchi de toutes contributions. »

Le Sultan signa aussitôt un firman en vertu duquel les Bosniaques étaient dégrevés de tous impôts. Ce firman, écrit sur une plaque de zinc fut perdu sous le règne de Sultan-Mahomet.

Rentré à Bosna-Séraï, Sali-Aga entendit raconter que sa sœur était de mœurs dissolues. Kelkélé lui trancha la tête. Mais il ne tarda pas à s'en repentir. Il réfléchit et se demanda si elle n'était point innocente.

Le héros alla au cimetière et enfonça deux branches de chêne dans la terre voisine du tombeau de sa sœur.

« Mon Dieu, dit-il en pleurant, fais

pousser ces branches, si ma sœur est innocente! »

Vers le matin, Kelkélé Sali-Aga vit que les branches avaient poussé, et il reconnut l'innocence de sa sœur.

Ces deux branches sont devenues de gros chênes que l'on admire encore aujourd'hui dans le cimetière de Bosna-Séraï.

L'histoire est muette sur la fin de notre héros (1).

1 *Conté par Abd'oul-Rahman, Bosniaque, âgé de 36 ans, né à Bar, Monténégro.*

XLIX

HELVADJI-BABA

ou

HELVADJI-DÉDÉ

Helva, en arabe, veut dire pâte à la farine, au sucre et au beurre, fabriquée très généralement dans le Levant.

Helvadji, veut dire en turc celui qui fait ou qui vend dans les rues ou dans une boutique, le *helva*. *Baba* est un titre d'honneur et de respect donné par les Turcs aux vieillards et particulièrement à ceux qui ont un certain aspect religieux.

Dans l'enclos de la cour de *Chah-Zadé-Djamissi* — la Mosquée au prince impérial — à Constantinople, il y un tombeau à grilles de bois consacré à *Helvadji-Baba*, ou

Helvadji-Dédé. Le corps du saint homme ne repose point dans cet enclos

Quelques années après sa mort, Helvadji-Baba se montra en cet endroit. Aussi lui consacra-t-on un tombeau.

Ce tombeau est fréquenté par les femmes turques, chrétiennes et juives. On y vient les trois premiers vendredis du mois lunaire.

On y amène les petits enfants qui ne peuvent marcher, — les jeunes filles ou les jeunes veuves qui désirent se marier, les clefs des maisons à louer, — enfin tous ceux qui désirent obtenir quelque faveur. Pendant le *Sala* (1) du vendredi, les pèlerins donnent un mouchoir blanc, le bonnet d'un enfant, les clefs des maisons à louer, etc., aux *muezzins* qui crient la prière du haut des minarets en tenant à la main les objets qu'on leur a confiés.

Dans le même temps, les mères conduisent leurs enfants à Helvadji-Baba. Elles les tiennent en l'air en les maintenant par les

(1) *Salá*, mot arabe, prière, invitation à faire la prière, proclamée du haut du minaret le vendredi, une heure et demie avant midi.

bras, et elles leur font faire ainsi trois fois le tour du tombeau. Avant de commencer les trois tours, les enfants font la révérence en s'inclinant par trois fois du côté de l'Orient. Toute l'assistance tourne autour du tombeau.

A la fin de la cérémonie, les *Hafoûz* — étudiants qui desservent la mosquée — tracent autour du pied de l'enfant, qui ne peut marcher, une ligne avec du coton. Cette opération a pour but de couper, de délier les nœuds qu'un mauvais génie a faits pour empêcher l'enfant de marcher. Le Hafoûz coupe le fil à la longueur voulue et le donne à la mère. Celle-ci le jette à l'intérieur du grillage du tombeau. On donne quelques centimes aux pauvres Hafoûz. La cérémonie achevée, l'enfant se met à marcher, la jeune fille et la jeune veuve trouvent un mari, la maison est bientôt louée, les faveurs pleuvent sur les pèlerins.

Après le *Salá*, les *mouezzins* rendent les objets qu'on leur a confiés. Ces objets peuvent guérir toutes maladies par simple attouchement. Le *mouezzin* reçoit vingt centimes par objet.

Le troisième vendredi, les pèlerins offrent encore, en dehors de la contribution habituelle, vingt centimes aux mouezzins, sans compter du *halva* et un *pidé*.

A l'intérieur du grillage du tombeau, il y a un platane, un laurier et un cyprès. On ne touche pas à ces arbres lors même que des branches viendraient à se dessécher. On commettrait autrement un grand péché.

En 1887, nous avions remarqué vers le mois de février qu'une branche de cyprès s'était détachée du tronc et était tombée appuyée sur une branche du platane. Nous demandâmes à un Turc vénérable :

« Pourquoi, mon père, n'enlève-t-on pas cette branche de cyprès?

— Cela ne se fait pas. Il faut respecter les arbres des endroits sacrés. »

En mars 1889, la branche était toujours là. En août, elle avait été jetée sur le sol par un ouragan.

BÉKRI-MUSTAPHA
ET
LE DIABLE (1)

Békri-Mustapha. — Mustapha l'Ivrogne, — vint un jour visiter une église. Il y vit toutes les ikones éclairées par une lampe, sauf une seule image placée en un endroit obscur.

« Pourquoi, demanda Békri-Mustapha au prêtre, pourquoi cette ikone n'est-elle pas éclairée ?

— Parce que ce serait contre les commandements de l'Église. L'image représente le Diable et on ne peut l'éclairer.

— Je veux qu'on l'éclaire. »

Le pauvre prêtre dut éclairer l'image.

Le Diable apparut en songe à Békri-Mustapha et lui dit :

(1) Tradition turque de Constantinople.

« Je viens te remercier. Jusqu'ici on me négligeait. Je vais te récompenser d'avoir fait éclairer mon image. Tu es pauvre ; prends tous les sacs qui se trouvent chez toi et suis-moi. »

Békri-Mustapha se chargea de tous les sacs qui se trouvaient dans la maison. On se mit en route. En sortant de la porte d'Andrinople, on se dirigea vers le cimetière turc.

Le Diable montra à Békri-Moustapha un puits à sec dans lequel était un trésor caché.

« Vois, dit-il, les pièces brillantes ! »

Békri-Mustapha fut transporté de joie.

Le Diable le fit descendre dans le puits. Avec ardeur, Békri-Mustapha se mit à remplir les sacs. Les sacs remplis, il restait encore de l'or et des bijoux. L'ivrogne se déshabilla et remplit sa culotte de choses précieuses. Le Diable sortit les sacs et se mit en devoir de remonter Békri-Mustapha. Mais il avait beau tirer, ses efforts étaient vains.

Les génies, gardiens du trésor, ne voulaient pas se laisser ravir toutes leurs ri-

chesses. Aussi retenaient-ils Békri par les pieds.

Le Diable criait :

« Pourquoi ne veux-tu pas remonter ?

— Les démons me retiennent.

— Fais tes ordures sur eux ! »

Békri-Moustapha suivit ce conseil. Mais peu après il se réveillait dans son lit au milieu de ses ordures !

Le lendemain, Békri se rendit à l'Église. L'image du Diable était toujours éclairée.

« Eteins, dit-il au prêtre, éteins cette lampe qui éclaire Satan. Je comprends pourquoi vous laissez cet animal dans l'obscurité ! » (1)

(1) *Conté en mai 1887, par M. David Aljanak employé des Postes et Télégraphes, né à Indgé-Sou âgé de 40 ans.*

LI

L'ARRIVÉE DES CIGOGNES A CONSTANTINOPLE

Eyoub est un quartier de Constantinople situé en dehors des fortifications, au fond de la *Corne d'Or*, en Asie mineure.

L'arrivée des cigognes est un grand jour de fête à Eyoub. Un homme est chargé par les habitants d'attendre l'arrivée de la cigogne et, aussitôt après d'inspecter son nid.

1. — S'il y trouve du blé que vient d'apporter la cigogne, cela indique que l'année sera abondante en céréales.

2. — S'il y trouve un petit morceau d'étoffe de couleur, beaucoup de demoiselles se marieront dans l'année.

3. — S'il y trouve un morceau de chaîne, beaucoup d'hommes seront atteints de folie.

4. — S'il y trouve un morceau d'étoffe blanche, nombre de personnes mourront.

LII

HIBRAHIM-DJAOUCHE

En sortant de la *Porte Top-Capou* (Porte aux Canons), appelée autrefois *Porte Saint-Romain*, et en s'avançant vers la campagne, on arrive dans le quartier turc *Thaqyiédji-Mahlessi*, c'est-à-dire le quartier où l'on fabrique les calottes et les bonnets. Ce quartier est entouré de cimetières turcs ; il est habité en majorité par les chrétiens.

Un certain Turc nommé *Hibrahím-Djaouche*, qui habitait ce quartier, voyait fréquemment en songe son destin qui lui disait :

« Ta fortune est dans la ville sainte de Damas. Ta fortune est une grappe de raisin. Il y a une treille dans tel café ; vas-y et demande à manger une grappe. »

Enfin, il se décida à faire le pèlerinage de Damas et à tenter la fortune.

En arrivant à Damas, il vit le café et la treille qu'il avait aperçus en songe. Il demanda au propriétaire de lui donner une grappe de raisin et il lui raconta le rêve qu'il avait eu.

L'homme se mit à rire :

« Imbécile, dit-il, tu as fait un long voyage pour une futilité, pour une grappe de raisin ! N'ai-je pas vu plus d'une fois en songe que ma fortune se trouvait à Constantinople, hors de la Porte Top-Capou, dans le quartier Thaqyiédji, en telle rue, tel endroit, sous l'escalier de la maison ! Il y a un trésor caché, ce sont trois cuves toutes pleines d'or. Mais je n'ai pas voulu perdre mon temps à me mettre à la recherche d'un trésor imaginaire. »

Hibrahîm-Djaouche comprit alors qu'en effet sa fortune se trouvait à Damas. Grâce à son voyage, il savait que le trésor était caché sous l'escalier de sa propre maison.

Hibrahîm-Djaouche retourna à Constantinople. Quelques jours après son arrivée, il envoya sa famille aux bains chauds. Profitant

de leur absence, il se mit à fouiller sous l'escalier de la maison, et il y trouva trois grands vases de marbre remplis d'or.

Sachant combien les femmes sont indiscrètes, Hibrahîm-Djaouche pensa à essayer la sienne sous ce rapport. Durant la nuit, il se mit à crier comme s'il ressentait les douleurs de l'enfantement. Enfin, il accoucha d'un œuf, puis d'un second.

« Je viens, dit-il à sa femme, d'accoucher de deux œufs; mais ne vas pas le dire à personne! »

Et ce disant, il pensait :

« Si ma femme ne raconte pas la chose à ses voisins, elle ne parlera pas de mon secret, de mon trésor! »

La femme, à son lever, n'eut rien de plus pressé que de courir chez une de ses voisines :

« Sais-tu? mon mari vient d'accoucher de deux œufs! »

Cette nouvelle se répandit par toute la capitale et arriva aux oreilles du Sultan qui fit appeler Hibrahîm.

Alors Hibrahîm-Djaouche dit:

« Glorieux chef des Croyants, j'ai trouvé

un trésor. Voulant mettre à l'épreuve la discrétion de ma femme, je lui ai fait croire que je venais d'accoucher de deux œufs encore tout chauds. Tu vois qu'elle n'a pas pu garder le secret. »

Le Sultan rit beaucoup de cette histoire. Suivant la loi, il prit deux des cuves d'or et laissa la troisième à Hibrahîm-Djaouche.

Hibrahîm fit construire la mosquée actuelle du quartier et creuser sept puits dont l'eau est excessivement douce.

On voit encore dans la cour de la mosquée les trois grands vases de marbre.

L'événement est arrivé au commencement de ce siècle (1).

(1) *Conté par Hibrahim-Aga, Turc, né dans le quartier Thaqyiedji-Mahlessi, âgé de 49 ans, propriétaire d'un café.*

LIII

LE CADI
ZUNBILLI ALI-EFFENDI
ET
LE LOUP

Un certain *cadi* — juge de la loi musulmane — fut nommé juge dans la ville de *Tocat* (Asie Mineure). Il n'avait pour tous biens qu'un panier de jonc rempli de livres. Aussi l'avait-on nommé *Zûnbilli-Ali-Effendi* — celui qui porte un panier de jonc.

Portant son panier ainsi qu'un étudiant en théologie, à pied, seul, le nouveau cadi se mit en route pour aller prendre possession de son poste.

A Tocat, selon l'usage, la population était sortie pour recevoir le nouveau juge. Mais le cadi n'arrivait point.

Sur la route on avait rencontré un pauvre diable le dos plié sous une corbeille de jonc, et on lui avait demandé s'il avait vu le cadi.

« Il vient tout doucement, il est en arrière ! » avait répondu le mendiant.

On attendit vainement. Le soir venu, chacun prit le parti de rentrer chez soi.

Le lendemain, les habitants de Tocat apprirent avec stupéfaction que le guenilleux. l'homme au panier de jonc, était le cadi et que déjà il avait pris possession du palais du gouvernement.

De l'étonnement, ils passèrent à la colère :
« Qu'allons-nous devenir ? comment iront nos affaires ? s'écriaient les gens de Tocat, On nous a envoyé un simple d'esprit, un imbécile ! »

Le mécontement fut général.

Un berger vint raconter à son maître qu'un loup avait dévoré une des brebis du troupeau.

« Va trouver le cadi, et demande-lui justice ! dit le propriétaire. Ne manque pas de lui dire que je retiendrai le prix du mouton sur tes gages, et qu'ainsi ta famille sera réduite à la misère ! »

Le berger se présenta devant le cadi.

« Ayez pitié d'un pauvre pâtre. Un loup a dévoré une de mes brebis. Mon maître veut la retenir sur mes gages ; je vais réduire ma famille à la plus grande misère. Ayez pitié de moi ! »

Le cadi écrivit une sommation adressée au loup pour lui demander de comparaître devant le tribunal, et il la remit au berger.

L'homme était attendu par son maître et par les habitants de Tocat. On juge des plaisanteries qui accueillirent la lecture de la sommation !

« Cet homme est imbécile ! il est fou ! s'écriaient les auditeurs. »

Néanmoins, le berger parcourut la montagne où il avait vu le loup, et, ayant rencontré la bête par fortune, il lui lut la sommation ainsi conçue :

« O loup, toi qui as dévoré le mouton du pauvre berger; tu comparaîtras par devant moi pour être jugé conformément à la sainte loi de l'Islam.

Signé :

LE CADI DE LA VILLE DE TOCAT

Le loup suivit sur l'heure le berger et l'accompagna chez le cadi.

« Est-ce toi qui as mangé la brebis de cet homme? demanda le juge. »

Le loup acquiesça par un mouvement de la tête.

« Tu rendras au berger une autre brebis pour celle que tu lui as prise! dit le cadi. C'est l'ordre de la loi sainte de l'Islam! »

Le loup sortit aussitôt que ce jugement fut rendu et il s'en retourna vers la montagne.

Les gens de Tocat admirèrent ce prodige. Ils comprirent que leur cadi était un saint homme aidé de Dieu et de son Prophète, et ils le respectèrent comme un grand thaumaturge (1).

(1) *Conté par Soleïman-Effendi-Muezzin Hussein Oglou, Turc, né à Amassia, âgé de 22 ans, fonctionnaire d'État.*

LIV

MARIAGE DES TZIGANES

Soulou-Coulé est le quartier de Constantinople qu'habitent les Tziganes. Après la rentrée des nouveaux mariés dans la chambre nuptiale, une foule de Tziganes — hommes, femmes, enfants — se rassemblent dans la rue sous les fenêtres des épousés, en attendant la consommation du mariage.

Il arrive souvent que les Tziganes s'impatientent. Alors ils se mettent à crier :

« L'affaire n'est pas encore finie ? Quand finira-t-elle ? Attendrons-nous encore longtemps ? »

Enfin, le nouveau marié se montre à la fenêtre; il tire quelques coups de pistolet et jette à la foule le caleçon taché de sang de la jeune femme.

Les Tziganes, et particulièrement les parents et les amis de la mariée, prennent le ca-

leçon souillé, l'attachent au bout d'une perche, et vont le promener par tout le quartier de Soulou-Coulé en chantant des louanges sur la virginité de la jeune femme :

« *Bien qu'elle ait parcouru Constantinople, Galata et Péra* (1) — *Elle n'en a pas moins gardé sa virginité!* » (2).

(1) Ces deux derniers quartiers ont, dans le peuple, une mauvaise réputation au point de vue des mœurs.

(2) *Nous tenons ces renseignements de M. Acyllas, épicier grec, établi dans le voisinage de Soulou-Coulé.*

LV

LE JOUR DE L'AN LUNAIRE

CHEZ LES TURCS ET LES PERSANS

Historique. — *Imam Husséin*, petit-fils de Mahomet et fils d'Ali, dans une expédition contre les Infidèles, fut cerné avec soixante-quinze compagnons et sa famille, par les ennemis. Tous ses partisans furent faits prisonniers et martyrisés. Il ne lui resta plus que ses femmes et ses enfants.

L'eau vint à manquer. Comment vivre sans eau dans un désert brûlant ?... Les Infidèles occupaient une source. Husséin rompit la ligne des ennemis et s'approcha de la source. Il entendit alors une voix du ciel qui disait :

« Husséin, cours vers ta tente que les Infidèles attaquent! »

Huséin courut vers sa tente et vit qu'elle n'était point attaquée.

Au bout de quelques jours, il rompit la ligne de nouveau et s'approcha de la source. Il entendit encore la même voix :

« Husséin, il t'est défendu de boire. Retourne vers ta tente ! »

Il obéit.

Sa soif était terrible. Les Infidèles pour augmenter ses souffrances, lui montraient des vases de verre remplis d'eau cristalline qu'ils buvaient avec délices.

« Tu mourras de rage et de soif, lui criaient-ils. Renonce à ta religion, et accepte la nôtre, et nous te donnerons à boire. »

Husséin répondit :

« Je ne veux point renoncer à la religion de mes pères ; j'aime mieux périr de soif que d'abandonner le dogme du Prophète. »

Il finit par tomber inanimé sur le sol de la tente. Les Infidèles n'osèrent point l'attaquer.

« Sans doute, pensaient-ils, Husséin

cherche à nous attirer par cette ruse, et il ferait de nous un grand carnage ! »

Au bout de quelque temps, ils prirent courage et vinrent jusqu'à lui. Un d'entre eux lui posa le genou sur la poitrine et se prépara à lui couper la tête.

« Ce n'est pas toi qui doit me trancher la tête, murmura Husséin en se relevant ! c'est un autre qui me tuera. »

Car le grand Imam connaissait bien quel devait être son meurtrier.

L'Infidèle se releva et dit :

« Je suis ton partisan, ton ami ! »

Un autre Infidèle tira son poignard et coupa la tête de l'Imam Husséin.

Le meurtrier emporta la tête dans le camp. Et là, les ennemis jouèrent avec le chef du héros et le firent rouler avec le pied.

Cette tribu infidèle était celle des Yézides. Les descendants de ces profanes ont tous la jambe droite gonflée en punition des coups de pied que leurs ancêtres ont donnés au chef d'Imam Husséin.

Une femme qui respecta Husséin voulut sauver la tête de l'Imam des injures des

Infidèles. Elle coupa la tête de son fils — qui ressemblait au fils d'Ali — et se présentant aux Yézides, elle leur dit : « Laissez-moi p... sur la tête du petit-fils de Mahomet. »

Avec une grande dextérité, elle échangea les deux têtes et put emporter celle d'Husséin qu'elle enterra avec piété.

I. — Les Turcs orthodoxes jeûnent les dix premiers jours du mois de *Mouharrêm*, premier mois lunaire de l'année arabe.

Quelques dévôts vont jusqu'à s'abstenir d'eau et de toute boisson en mémoire de la soif de l'Imam Husséin.

D'autres, plus nombreux, ne boivent de l'eau que dans des vases en terre garnis d'un couvercle afin de ne pouvoir juger de la limpidité du liquide.

Quelques-uns boivent des sorbets pendant ces dix jours.

II. — Certains derviches vont faire pénitence au Couvent de l'Ordre des *Châpani*, à *Vlanga*. Durant quarante jours consécutifs, ils restent assis par terre dans de petites cellules où ils ne peuvent se mouvoir. Ils dorment dans la même position sans se

déshabiller ; ils prient à voix basse sans discontinuer ; ils n'ont pour toute nourriture que du sorbet et de la soupe à la farine non salée. Ils ne mangent qu'après le coucher du soleil. Jadis ces derviches se contentaient de trois dattes par jour. En Arabie, cette dernière coutume — repas de trois dattes — s'est conservée.

On jeûne dix jours ; quelques vieillards ne jeûnent qu'un seul jour.

III. — Le dixième jour du jeûne, on fait cuire l'*achourâ*, sorte de bouillie composée généralement de douze substances différentes : eau, sel, sucre, blé concassé, raisin sec, amandes, noisettes, noix, haricots, pois chiches, fèves et pignons. Ce mets est distribué en mémoire de l'*achourâ* de Noé et de la fin sanglante de l'imam Husséin, mort à la même date à la bataille de Kérbéla.

On explique l'*achourâ* de Noé en racontant ceci : lorsque Noé sortit de l'Arche avec sa famille, on était au 10 du mois de *Mouharrêm*. Le patriarche fit cuire une bouillie composée des restes de la nourriture embarquée sur le navire.

Cette bouillie était l'*achourâ*. On la prépare jusqu'à la fin de *Mouharrêm*.

IV. — Nombre de musulmans achètent un peu de chacune des choses qui se vendent chez les épiciers. Ils gardent ces denrées au fond d'un sac dans la maison. De la sorte, la nourriture est très abondante durant l'année et l'on a la bénédiction de Dieu.

V. — Les dix premiers jours du mois de *Mouharrêm*, les aveugles, conduits par des voyants, vont quêter dans les maisons musulmanes. Chacun porte un bissac sur ses épaules. Les aveugles, comme le divin Homère, sont tous poètes. Ils chantent devant chaque maison la mort d'Hussein à Kerbéla; on leur donne de l'argent ou de ces douze substances avec lesquelles se prépare l'*achourâ*.

Sous le règne des premiers sultans de Constantinople, les aveugles, au nombre de cent-vingt, se promenaient portant un chaudron par les rues de la capitale. Ils quêtaient l'*achourâ*. Ce chaudron fort lourd les fatiguait beaucoup. Un *Schéik-ul-Islam* ordonna qu'à l'avenir les aveugles quêteraient par groupe de quatre.

En revanche, les quêteurs doivent prier deux fois pendant le mois de *Mouharrêm* pour ceux qui leur ont donné des aumônes. La

première prière doit être d'une nuit entière et la seconde d'une journée. Dans ces longues prières, les aveugles font mention des Sultans, pachas et magistrats qui ont doté leur hospice.

VI. — Les Persans s'habillent de deuil les dix premiers jours du premier mois de l'année lunaire, et particulièrement le dixième jour, car c'est l'anniversaire de la mort du petit-fils de Mahomet tué à Kerbéla par les Yézides.

Chaque soir, ils vont à la mosquée ; ils se frappent la poitrine en signe de douleur. Pendant ces dix jours, ils ne boivent point d'eau, à l'inverse des Turcs. De plus ils s'abstiennent de tous rapports intimes avec leurs femmes.

VII. — Le neuvième jour de *Mouharrêm*, vers le soir, Validé Khan et les autres khans(1) où demeurent les Persans sont pavoisés de drapeaux. Les magasins des riches négociants de même nationalité sont décorés de tapis et de châles. Validé-Khan est magnifiquement illuminé.

(1) *Khan*, auberge orientale.

Au coucher du soleil, les dévôts Persans vêtus de blanc, la tête rasée de frais et découverte, se livrent aux luttes religieuses. Les uns ont des épées, d'autres de grands couteaux dont ils cherchent à se frapper à la tête, tout en chantant des poèmes élégiaques sur la mort de Husséin.

Les lutteurs ne tardent pas à être couverts de sang, tant ils reçoivent de coups sur leur tête nue. Il y a cependant des maîtres du camp chargés d'intervenir pour empêcher les batailles trop sérieuses. Il n'en arrive pas moins souvent quelque issue fatale.

VIII. — D'autres Persans, vêtus de noir, le dos à nu, se frappent les épaules avec un fouet formé de chaînes d'acier. Ils ont bientôt le corps marbré de sillons noirs.

Quelques-uns se frappent de leurs poings, si bien que leur poitrine est bientôt tuméfiée.

Au chant des poèmes élégiaques, toutes ces personnes tournent dans la vaste cour de *Validé-Khan* ou des autres auberges persanes. Après quelques tours, le cortège sort pour aller rendre visite aux Persans des autres Khans.

La marche est ouverte par les prêtres per-

sans et les dignitaires qui portent de riches lampes allumées. Derrière viennent les Persans vêtus de deuil qui se frappent le dos avec leurs fouets ; ils sont suivis de deux chevaux ornés de riches parures ; le premier est vêtu de blanc et le second de noir. De plus, le cheval porte une couverture teinte de sang par places, une paire de pigeons blancs également teints de sang, deux épées nues posées de travers.

Viennent ensuite deux palanquins dans lesquels sont des petits enfants vêtus de noir qui jettent de la paille sur les dévôts. Ces palanquins sont suivis de deux chevaux noirs montés par deux beaux garçons en deuil. La marche est fermée par les Persans vêtus de blanc, la tête rasée, qui se frappent la tête en criant :

« Hassan ! Husséin ! »

Tous sont couverts de sang. Quelques uns meurent martyrs en mémoire du martyre d'Husséin à Kerbéla. Chaque procession compte quatre ou cinq cents personnes.

Le cheval blanc porteur de deux épées nues représente le cheval et les épées d'Husséin. Les autres chevaux sont ceux des fidèles

compagnons du petit-fils de Mahomet. Les enfants montés dans le palanquin et sur les chevaux sont les enfants du martyr.

La cérémonie finit vers la troisième heure de la nuit après des visites réciproques aux Khans des Persans.

Le lendemain, le dix de *Mouharrêm*, les Persans traversent le Bosphore pour aller à Schéik-Ali-Déressi, à Scutari. Les côtés de la mer qui mènent à Schéik-Ali, sont bordés de mendiants musulmans qui étalent sur le sol des mouchoirs destinés à recevoir les aumônes des dévôts. On leur donne de l'argent ou des dattes.

Schéik-Ali-Déressi est le cimetière des Persans. Dès l'arrivée du cortège, les dévôts jettent de l'eau du fleuve sur tous les visiteurs sans distinction de nationalité; puis ils leur offrent du thé, des dattes, du pain et du fromage.

Au cimetière, on fait des prières en mémoire des morts; il faut bien se garder de rire ou de paraître gai à cause de la tristesse de ce jour de deuil.

L'après-midi, on se remet en route. On chante d'abord par groupes en s'accompa-

gnant du son des instruments et en se frappant la poitrine du côté gauche.

Quelques dévôts, vêtus de noir, portent sur la poitrine cette inscription :

« *Yâ Mazloûm Husséin!* — O Husséin l'opprimé! » Ils ont le dos nu et se frappent de droite et de gauche avec un fouet dont les lanières sont de métal ! C'est pitié que de les voir !

Après trois haltes en trois points du cimetière, les fidèles se remettent en route. A la troisième halte, on amène trois chevaux magnifiquement parés. Le premier et le troisième sont blancs ; le deuxième est noir. Chacun de ces chevaux est conduit par deux hommes habillés d'un riche châle qui, du cou, descend jusqu'à la ceinture. Le premier cheval porte sur la tête trois miroirs et quelques pièces d'or. Sur le dos, on a mis une paire de pigeons blancs teints de sang, un panier recouvert d'un châle et deux épées nues posées de travers (Ce panier représente-t-il le nid des pigeons?...)

Le premier cheval, ainsi que le troisième, porte une couverture blanche plaquée de sang dans laquelle sont enfoncées des plumes blanches.

Le deuxième cheval est flanqué de deux gros disques. (Seraient-ce les boucliers de Husséin? » Sur le côté gauche de l'animal, on voit une épée et deux poignards.

On porte des drapeaux de différentes couleurs, les uns noir et vert, les autres noir et blanc, ou blanc et vert. Ces étendards portent l'inscription :

« *Ya Mazloûm Husséin!* — O Husséin l'opprimé ! »

L'un des drapeaux n'est pas déployé ; il est noir et vert, et surmonté de trois petits miroirs et de plumes de paon. On ne voit qu'un seul drapeau national persan. Tous les étendards sont surmontés d'une main — assez grossièrement taillée dans le zinc.

La marche est ouverte par quelques imams et par des dévôts qui se donnent la discipline, une trentaine environ. Puis viennent les dévôts qui se frappent la poitrine; ils sont divisés en deux rangées échelonnées le long de la route. Chaque file comprend plus de 150 Persans se tenant par la ceinture. Les trois chevaux suivent.

La procession marche lentement jusqu'au débarcadère de Scoudari en chantant des

élégies sur la mort d'Hussein. Et l'on crie :
« Hassan ! Hussein ! »

La cérémonie finit au débarcadère.

Nous avons vu pendant cette marche solennelle, un jeune garçon de douze ans vêtu de noir, le dos nu, se frapper vigoureusement tant que dura la procession — plus de deux heures. On nous en dit la raison. C'était le seul enfant survivant d'un homme qui avait fait le vœu de faire suivre la cérémonie à son dernier garçon.

Un Persan d'une cinquantaine d'années à qui nous avions exprimé nos craintes sur le mauvais temps probable, nous dit :

« Le dixième jour de *Mouharrêm*, arrivât-il en hiver, il ne peut pleuvoir. Ce jour est le plus beau de l'année ! »

Les deux pigeons blancs que l'on voit dans la cérémonie sont le symbole de l'âme de Hassan et d'Hussein.

Les Turcs ne vont jamais à la procession des Persans. Quelques-uns même ne veulent pas la voir. Au cimetière, ils ne prennent pas de thé.

TABLE

		Pages
	AVANT-PROPOS.......	vij
I.	Les Talismans et Palladiums de Constantinople.............	1
II.	Les Talismans de Léon le Sage	12
III.	Origine des Tziganes.........	14
IV.	Le Bosphore et le détroit de Gibraltar.................	16
V.	L'aigle, symbole de l'Empire..	19
VI.	Djatlati-Capou. — Porte crevée	21
VII.	Constantin le Grand et les cigognes.......................	23
VIII.	La Mosquée Sainte-Sophie.....	26
IX.	Croyances des Chrétiens sur Sainte-Sophie..............	33
X.	Hyzir et l'Ivrogne............	39
XI.	La Tour de Léandre. — Kiz-Coulessi.................	41
XII.	Inscription du tombeau de Constantin..	47
XIII.	Le Quartier Psamathia........	50
XIV.	Tékir-Séraï. — Palais au Rouget	52
XV.	Notre-Dame aux Poissons.....	54
XVI.	L'Image de Jésus.............	69

XVII.	— La Sainte-Table de Sainte-Sophie	72
XVIII.	— L'Epée envoyée à Constantin Paléologue................	74
XIX.	— Mahomet II et la Main divine.	76
XX.	— Les trois Dormants de Gul-Djamissi......	79
XXI.	— Mahomet II et la veuve de Constantin................	81
XXII.	— Les Jalousies des Fenêtres.....	83
XXIII.	— Mahomet II et son architecte..	85
XXIV.	— Le Quartier Horhor...........	88
XXV.	— Et Yémèse Théquessi.........	89
XXVI.	— La Barque de Mahomet II.....	92
XXVII.	— La Mosquée de Sultan Ahmet..	98
XXVIII.	— Bajazet et l'Empereur d'Autriche	101
XXIV.	— Saint-Jean à la Porte d'or aux Sept Tours	103
XXX.	— Moïse et Adjipin-Eunuck......	105
XXXI.	— Kiz-Tachi. — Pierre à la Fille.	109
XXXII.	— La Main de la Justice divine..	112
XXXIII.	— Le Couvent de N.-D. au Lait..	120
XXXIV.	— Jésus Ἀρτιφωνητή............	123
XXXV.	— L'Eglise Djarhaban–Astfadjadjinn.......	128
XXXVI.	— Déniz-Abdal	133
XXXVII.	— L'Eglise St-Démétrios à Tatavla	136
XXXVIII.	— L'Eglise St-Minas à Psamathia	137
XXXIX.	— Le tombeau de Merquêz-Effendi	138

XL.	— Ouïqou-Dédé	141
XLI.	— Le Tombeau de Kémal-Effendi.	142
XLII.	— L'Eglise de Saint-Michel	143
XLIII.	— La mosquée Lalély	144
XLIV.	— Kosca	148
XLV.	— Le Pèlerinage d'Eyoub	152
XVLVI.	— Arzouhâl-Tachi	160
XLVII.	— Le Quartier Béligrade	162
XVLVIII.	— Kelkélé Sali-Aga	164
XLIX.	— Helvadji-Baba	171
L.	— Békri-Moustapha et le Diable	175
LI.	— L'Arrivée des Cigognes à Constantinople	178
LII.	— Hibrahim-Djaouche	179
LIII.	— Le Cadi Zimbilli Ali-Effendi et le Loup	183
LIV.	— Mariage des Tziganes	187
LV.	— Le Jour de l'an lunaire chez les Turcs	189
	Table	203

*Achevé d'imprimer
le 12 Mai 1894
par*
PAUL FESCH
*Maître - Imprimeur
à Beauvais
pour*
HENRY CARNOY
à Paris

BEAUVAIS
IMPRIMERIE PROFESSIONNELLE
4, rue Nicolas-Godin, 4.

COLLECTION INTERNATIONALE DE *LA TRADITION*

Directeur : M. Henry CARNOY

VOLUMES PARUS

I. — Henry Carnoy, *Les Contes d'animaux dans les Romans du Renard.*

II. — Jean Nicolaïdes, *Les Livres de Divination*, traduits sur un MS turc inédit.

III. — D^r Ed. Veckenstedt. *La Musique et la Danse dans les Traditions, etc.*

IV. — D^r D. Brauns. *Traditions japonaises.*

V. — F. Ortoli. *Les Conciles et Synodes dans leurs rapports avec le Traditionisme.*

VI. — Andrew Lang. *Etudes traditionnistes.*

VII. — Emile Blémont, *Esthétique de la Tradition.*

VIII. — Alcius Ledieu, *Les Vilains dans les Œuvres des Trouvères.*

IX. — A. Harou, *Contributions au Folklore de la Belgique.*

X. — A. Harou, *Mélanges de Traditionnisme de la Belgique.*

XI — E. Martinengo-Cesaresco, *La Poésie populaire.*

XII-XIII. — Henry Carnoy et Jean Nicolaïdes, *Folklore de Constantinople.*

SOUS PRESSE :

XIV-XV-XVI-XVII-XVIII. — Ouvrages de MM. Léon Pineau, de Colleville, Fritz de Zélepin, M. Dragomanov, Henry Carnoy et Jean Nicolaïdes.

Prix du volume, 3 fr. 50.

BEAUVAIS, IMP. PROFESS., 4, R. NICOLAS-GODIN

www.ingramcontent.com/pod-product-compliance
Lightning Source LLC
Chambersburg PA
CBHW071530220526
45469CB00003B/717